31 MARS 1856 [autre ex num 99 PN
 Yd 2553
 8°

CATALOGUE
DE LA
CURIEUSE COLLECTION

D'ESTAMPES

Gravures au burin, Eaux-fortes & Clairs-obscurs

DES MAITRES LES PLUS ESTIMÉS

DES ÉCOLES

Allemande, Flamande, Hollandaise, Italienne & Française,

DU XVe AU XVIIIe SIÈCLE

Provenant du Cabinet de M. V******, d'Anvers** Lehon

DONT LA VENTE AUX ENCHÈRES PUBLIQUES AURA LIEU

HOTEL DES VENTES, RUE DROUOT, N° 5,

SALLE N° 5 BIS, AU 1er ÉTAGE

Les Lundi 31 Mars, Mardi et Mercredi 1er et 2 Avril 1856,

à 1 heure de l'après-midi.

Par le ministère de Me **DELBERGUE-CORMONT**, Commissaire-Priseur, rue de Provence, n. 8.

Assisté de M. **CHARLES LE BLANC**, Expert, rue du Faubourg-Saint-Jacques, 75 bis.

chez lesquels se distribue le présent catalogue.

EXPOSITION PUBLIQUE

Le Dimanche 30 mars 1856, de midi à 4 heures.

PARIS
MAULDE & RENOU
IMPRIMEURS DE LA COMPAGNIE DES COMMISSAIRES-PRISEURS,
Rue de Rivoli, 144.

1856

Exemplaire de Ph. de Baudicour

CONDITIONS DE LA VENTE.

Elle sera faite au comptant.

Les adjudicataires paieront en sus des adjudications, cinq centimes par franc, applicables aux frais.

ORDRE DES VACATIONS.

1^{re} VACATION. — *Lundi matin.*
 N^{os} de 1 à 123.
 175 à 825.

2^e VACATION. — *Lundi soir.*
 N^{os} de 124 à 294.

3^e VACATION — *Mardi matin.*
 N^{os} de 295 à 390.
 455 à 469.
 826 à 875.

4^e VACATION. — *Mardi soir.*
 N^{os} de 470 à 542.
 608 à 650.
 701 à 743.

5^e VACATION. — *Mercredi matin.*
 N^{os} de 391 à 454.
 651 à 700.
 876 à 934.

6^e VACATION. — *Mercredi soir.*
 N^{os} de 543 à 607.
 744 à 774.
 935 à 962.

Il sera vendu, au commencement de chaque vacation, plusieurs lots de bonnes estampes que le temps n'a pas permis de cataloguer.

AVERTISSEMENT

Les collections d'estampes dans le genre de celle de M. V..... deviennent tous les jours plus rares. A notre époque, les amateurs s'attachent exclusivement, soit à une école, soit à un maître, dont souvent même ils ne recherchent que les pièces principales. En un mot, les estampes ne sont en général pour eux que les objets d'une pure curiosité ou d'une préférence exclusive.

M. V..... avait entrepris sa collection dans un but sérieux ; il s'était appliqué à réunir des matériaux pour composer une histoire de la gravure aux XVe, XVIe et XVIIe siècles, qu'il considérait comme la période dans laquelle l'art de la gravure a brillé du plus vif éclat. Ses fonctions de bibliothécaire et d'archiviste l'avaient mis en relation avec les amateurs les plus distingués et les dépôts les plus riches de l'Europe, mais particulièrement de l'Allemagne et des Pays-Bas, et ces relations lui procurèrent maintes fois des occasions précieuses.

Par des considérations puisées dans ses devoirs publics, M. V..... s'est vu obligé de se défaire à regret de tous ses portefeuilles. Ainsi les amateurs vont voir se disperser en quelques jours le fruit de quarante années de recherches et de travail. Nous aimons à espérer qu'ils accorderont à cette vente l'attention dont elle est digne.

<div style="text-align:right">C. L. B.</div>

1er mars 1856.

DÉSIGNATION

DES ESTAMPES.

1. **Akersloot.** (Wilhelm). Cérès changeant Stellion en lézard, d'après I. v. Velde. Pet. in-fol. en haut.
 Belle.
2. **Aldegrever** (Heinrich). Le Jugement de Salomon. 1555. (B. 29.)
 Belle. — Légèrement rognée.
3. — Suzanne au bain. 1555. (B. 30.)
4. — Les Vieillards accusant Suzanne d'adultère. 1555. (B. 31.)
 Belle.
5. — Les Vieillards lapidés. 1555. (B. 33.)
6. — Judith. 1528. (B. 34.)
 Assez belle. — Légèrement rognée sur les bords.
7. — Dalila. 1528 (B. 35.)
 Belle.
8. — Jésus-Christ à la Croix. 1553. (B. 49.)
 Assez belle. — Doublée.
9. — La Vierge debout. 1553. (B. 50.)
 Belle. — Doublée.
10. — La Vierge assise. 1527. (B. 55.)
 Assez belle. — Doublée, à cause d'une petite déchirure dans le fond.
11. — S. Mathieu, S. Marc, S. Jean (B. 57, 58, 60). 3 p. d'après G. Pencz.

12. — Médée et Jason. 1529. (B. 65.)
 Assez belle. — Un raccomodage.
13. — Le Père sévère. 1553. (B. 73.)
 Belle.
14. — Jupiter. 1533. (B. 78.)
 Belle.
15. — Diane. (B. 81.)
 Assez belle.
16. — Hercule et Anthée. 1529. (B. 96.)
 Assez belle. — L'angle inférieur dr. lacéré.
17. — Hercule (B. 97), avec une partie en contrepartie, non décrite; elle ne porte aucune marque.
18. — Thisbé. (B. 101.) P. ronde.
19. — Thisbé. 1553. (B. 102.)
 Assez belle.
20. — La Foi 1528 (B. 131), avec la copie de Wierx. 2 p.
21. — La Force. 1528. (B. 133.)
22. — Le Souvenir de la mort. 1529 (B. 134.), avec la copie en contrepartie. 2 p.
23. — Couple de danseurs. (B. 146.)
 Belle.
24. — Philippe Mélanchton. 1540. (B. 185)
 Belle. — Les angles légèrement endommagés.
25. — Henri Aldegrever. 1530. (B. 188.)
26. — Une femelle de centaures portant un enfant. Vignette. (B. 202).
 Belle. — Légèrement rognée.
27. — L'Alphabet romain (B. 206.)
 Belle.
28. Dessins de gaîne. (B. 213 et 214.) 2 p.
 Assez belles. — Doublées.
29. — Vase d'ornements supporté par une Sirène (B. 224.)
30. — Trois Amours portant un ours (B. 239.)
 Belle, mais bordée d'un trait à l'encre.
31. — L'Alphabet romain. 1535. (B. 250.)
 Doublée.
32. — Vignette d'ornements au bas de laquelle est un enfant sur le dos d'un sphinx. 1535. (B. 255).

33. — Un enfant soutenant un autre enfant assis à terre. 1535. Vignette. (B. 256).
Belle. — Déchirée et doublée dans le haut.
34. — Dessin de deux cuillers. 1539. (B. 268).
Très-belle. — Légèrement rognée.
35. — Vignette grotesque. 1549. (B. 273.)
36. — Soldat debout. (B. p. douteuses, 3).
Belle.
37. **Almeloveen** (J. Johann) — Paysages (B. 27 et 31). 2 p.
38. **Altomonte** (Andrea). Le Sacrifice d'Abraham, d'après D. Teniers. In-fol. en haut.
Rare.
39. **Andreani** (Andrea), Pilate, d'après Jean de Bologne. (B. t. XII, p. 41, nº 19.), clair-obscur de 4 planches. Le côté gauche seulement de l'estampe, qui doit se composer de 2 pl.
40. — La Vierge accompagnée de saints et de saintes, d'après Jac. Ligozzi. (B. tome XII, p. 67, nº 27). Clair-obscur de 4 planches. Avec une copie au burin. 2 p.
41. — Des nymphes au bain, d'après Franc. Mazzuoli. (B. tome XII, page 122, nº 22). In-fol. — Premier état : avec le nom d'Andreani et la date.
42. — Le Héros chrétien, d'après Batt. Franco. (B. tome XII, page 136, nº 14). Clair obscur de trois planches, sans la dédicace mentionnée par Bartsch.
43. — La Surprise, d'après Franç. Mazzuoli. (B. tome XII, page 146, nº 40). Clair obscur de trois planches. — Troisième état : avec la marque d'Andrea Andreani.
44. **Angel** (Philipp). Buste d'homme portant une grande barbe. P. in-8 marquée à la g. du haut *P. Angel. 1637.* (Brulliot, t. III, nº 980. — Bartsch, catalogue de Rembrandt, II, 179, nº 102).
Rare.
45. **Antchini** (Pietro). La Sainte-Vierge assise sur des nuages et tenant l'Enfant-Jésus sur ses genoux, d'après Franç. Baroccio. In-fol. en haut.
46. **Avice** (Le chev. Henri). L'Adoration des Mages, d'après Nic. Poussin. In-fol. en larg. *A Paris, chez Anth. de Fer...*

47. **Avondt** (Peter van). Deux Génies sur des nuages. P. en haut. marquée *P. V. A. fe*, à rebours, à la g. du bas.
Rare.

48. — Deux enfants et un Faune. Pièce en haut. marquée *P. V. A. fe*, à rebours à la g. du bas.
Rare.

49. **Balliu** (Peter van). Jésus-Christ au jardin des Oliviers, d'après P.-P. Rubens. In-fol. en haut. *Franciscus van den Wyngaerde excudit.*
Belle, avec les témoins de cuivre.

50. — L'Invention de la vraie Croix, d'après P. van Lint. In-fol. en haut.
Très belle.

51. — Saint Simon à genoux devant la Sainte-Vierge, d'après Théod. van Tulden. In-fol. en haut.
Belle.

52. — L'école publique dans la boutique d'un savetier, d'après P. Breughel, dit le Drôle. In-fol. en larg.
Belle. — La marge coupée.

53. **Baltard** (Louis-Pierre). Paysages, études d'animaux, vignettes pour divers ouvrages. — 24 p.

54. **Barbé** (Johann-Baptist). Le Sauveur soutenu par un Ange. — Un Saint auquel apparaît, sur un nuage, la Sainte-Vierge avec l'Enfant-Jésus. — 2 petites p.

55. **Bargas** (A.-F.). Le bac. In-4 en larg.

56. **Barra** (Johann). Suzanne entre les deux vieillards, d'après H. Goltzius. 1598. In-fol. en haut.

57. — L'Adoration des bergers, d'après Joh. van Aachen. Ovale in-4.
Très jolie pièce. — Belle épreuve.

58. — Hérodiade, d'après Joh. van Aachen. Ovale in-4.
Très belle.

59. **Bartoli** (Pietro Sante). La Nativité de la Sainte-Vierge, d'après Franc. Albano. In-fol. en haut.
Superbe. — Winckler, 4 1/2 thlr.

60. **Bary** (Hendrick). Le Mendiant, d'après Adrien Brouwer. Petit in-fol. en haut. *C. I. Visscher excud.*

61. **Bauduins** (Adrien-François). Paysages. 4 p., dont 3 d'après A. F. van der Meulen.

62. **Beatrizet** (Nicolas). Le prophète Jérémie, d'après M.-A. Buonarroti. (B. 10). — Deuxième état, avec l'adresse d'Ant. Lafreri.
Belle, avec marge.
63. — L'Adoration des Mages, d'après Giul. Pippi. (B. 13).
Belle. — La marge coupée.
64. — La Vierge de Douleurs, d'après M. A. Buonarroti. (B. 25).
Belle, avec marge.
65. — Notre-Dame de Lorette. (B. 26). Copie non décrite, avec l'adresse d'Ant. Lafreri.
Très belle.
66. — Le Tibre. (B. 96).
Très belle.
67. Bega (Cornelis). Le Chanteur. (B. 27).
Belle. — L'angle supérieur g., qui doit être blanc, restauré.
68. — La jeune aubergiste. (B. 33). Avant l'adresse de I. Covens et C. Mortier.
Rare. — Très belle, avec les témoins du cuivre.
69. **Beham** (Bartholomœus). Femme assise sur une cuirasse. (B. 20).
Restaurée.
70. **Beham** (Hans Sebald) Lucrèce. 1519. (B. 78).
71. — La Religion chrétienne victorieuse. (B. 128, deuxième état).
72. — Une femme conduite par deux paysans... (B. 161).
Superbe.
73. — Etude d'une tête d'homme. 1542. (B. 219).
74. — L'alphabet romain. 1545. (B. 229).
Très belle.
75. — Armoiries de Sebald Beham. 1544. (B. 254).
Belle.
76. — Armoiries d'imagination. 1544. (B. 255).
Belle. — Une petite déchirure.
77. — Les Armoiries au coq. 1543. (B. 256).
Belle — L'angle inférieur g. légèrement restauré.
78. — Les Armoiries à l'aigle. 1543. (B. 257).
Belle.

79. — Adam et Eve. (B., p. sur bois, 74.)
80. **Bella** (Stefano Della). Dessins de quelques conduites de troupes. (Jombert, 92). 12 p.
Jolie suite. — Belles épreuves.
81. — Fragments du temple d'Antonin. (Jombert, 189, n° 2).
Belle.
82. **Bellange** (Jacques). Femme assise près d'un trophée. (R. D. 37.)
83. **Bergh** (Claas van den). Un religieux, les mains jointes devant un crucifix placé à gauche; d'après P.-P. Rubens. In-fol.
84. — Un religieux, les mains jointes devant un crucifix placé à droite; d'après P.-P. Rubens. In-fol.
85. **Berghe** (Ignace-Joseph van den). Creator mundi. — Léda. — Agrippina. — Le jeune Heros de Turnhout, etc. 7 estampes avec différences. En tout 9 p.
86. **Berghem** (Claes). La vache qui s'abreuve. (B. 1). Deuxième état, avec l'adresse de N. Visscher.
Belle.
87. — La Vache qui pisse. (B. 2). Quatrième état, avec l'adresse de G. Valk.
88. — La même estampe. Cinquième état, toute adresse supprimée.
89. — Le Berger assis sur la fontaine. (B. 8). Cinquième état, avec l'adresse de G. van Keulen.
90. — Le Troupeau traversant le ruisseau. (B. 9.)
91. — Halte près du cabaret. (B. 11.)
92. — Le Ruisseau traversé. (B. 12.)
93. — Les Chevaux. (B. 14.)
Belle.
94. **Bertelli** (Luca). Le denier de César, d'après Dom. Campagnola. In-fol. en larg.
95. **Birekenhultz** (Paul). Les Eléments. Suite de 4 p.
96. **Bloemaert** (Cornelius). Un homme tenant une flûte, d'après Th. van Baburen. In-4.
Belle.

97. **Boel** (Coryn). Diane découvrant la grossesse de Calisto; d'après Jac. Palma le vieux. In-fol. en larg. Premier état, avant le numéro.
Très belle.
98. — Le Fumeur, d'après David Teniers. In-8.
Belle.
99. **Boissieu** (Jean-Jacques de). Intérieur d'une ferme. (Rigal, 13.)
Belle épreuve, ancienne.
100. — Le Maître d'école. (R. 14.)
Epreuve ancienne.
101. Le petit Maître d'Ecole. (R. 18).
Epreuve poussée à tout son effet. — Très belle et ancienne.
102. — Vieillard jouant de la vielle. (R. 29.)
Belle et ancienne, avec l'astérique.
103. — Vue du temple du Soleil... (R. 32.)
Belle épreuve, tirée avant que les armes et la dédicace aient été effacées.
104. — Vue du pont et du château de Sainte-Colombe... (R. 39.)
Superbe épreuve ancienne, sur papier vergé.
105. — Vue de Saint-Andéol, en Lyonnais. (R. 41.)
Très belle et ancienne, sur papier vergé.
106. — Paysage, dans lequel on remarque à droite les vestiges d'un ancien temple. (R. 64.)
Belle épreuve ancienne, sur papier vergé.
107. — Les petites Laveuses. (R. 82.)
108. — Vieillard à front chauve. (R. 103.)
Première épreuve, avant le 3e point, à la suite des initiales. — Belle.
109. — Homme tourné vers la gauche. (R. 105.)
Très belle épreuve ancienne, sur papier vergé.
110. — La Boudeuse. (R. 106.)
Epreuve avant le 2e point, à la suite du monogramme. — Très belle.
111. — Feuille de huit études de tête. (R. 111.)
Belle.

112. Feuille d'études de têtes, parmi lesquelles on remarque celle d'un vieillard à qui l'on va faire la barbe. (R. 112.)
 Epreuve ancienne, sur papier vergé. — Très belle.
113. — Buste d'homme vu de trois quarts, d'après van Dyck. (R. 126.)
 Epreuve avant le 2e point, à la suite du monogramme. — Belle.
114. — Le petit Paysage montagneux, d'après Berghem. (R. 132.)
 Epreuve ancienne, sur papier vergé.
115. **Bol** (Ferdinand). Le Sacrifice de Gédéon. (B. 2). Troisième état.
116. — La Famille. (B. 4.)
 Belle.
117. — Vieillard à la barbe frisée. (B. 9.)
118. **Bol** (Hans). La Fête de village, d'après Breughel. (Brulliot, n° 905.) In-fol. en larg. *Bartolomeus de mumpere Excu.*
 Rare.
 Belle. — Le haut de l'estampe coupé.
119. **Boldrini** (Niccolo). L'Adoration des Mages, clair-obscur, d'après Franç. Mazzuoli. (B., tome XII, p. 29, n° 2.) Deuxième état.
 Belle.
120. — Vénus et l'Amour, d'après Tiz. Vecelli. (B. tome XII. page 126, n° 29.)
 Rare.
121. — Saint Sébastien et sainte Catherine, avec quatre autres saints, d'après Tiziano Vecelli. (Huber et Rost. n° 4.) Gr. in-fol. en larg., sans marque.
 Rare.
122. — Grand Paysage montagneux avec des bestiaux et une femme qui trait une vache, d'après Tiz. Vecelli. (Huber et Rost, n° 5.) Gr. in-fol. en larg., sans marque.
 Rare.
123. — L'Adoration des bergers, d'après Tiz. Vecelli. (Huber et Rost, n° 2.) Gr. in-fol. en larg.
 Rare.

124. **Bolswert** (Boetius à). Le Jugement de Salomon, d'après Rubens. (Basan, page 7, n° 24.) Gr. in-fol. en larg.

125. — **Bolswert** (Schelte à). La Sainte-Famille, où l'Enfant-Jésus tient un oiseau, d'après P. P. Rubens. (Basan, page 64, n° 22.) Gr. in-fol. en haut. *Gillis Hendricx excudit Antuerpiæ.*
 Superbe.

126. — La Musique, d'après Théod. Rombouts. In-fol. en larg.

127. — **Bonasone** (Giulio). Noë sortant de l'arche. (B. 4.)
 Très belle.

128. Moïse ordonnant aux Hébreux de ramasser la manne, 1546. (B. 5.)
 Très belle, avec marge.

129. — La Sainte Vierge dans un paysage, entre saint Jérôme et sainte Pétrone. (B. 61.)

130. — Saint Paul faisant fuir le démon sous la figure d'un dragon, d'après Perino Buonaccorsi. (B. 71.)
 Belle, avec marge.

131. — Saint Paul et saint Jean guérissant le boiteux à la porte du temple, d'après Perino Buonaccorsi. (B. 73.)
 Belle.

132. Saint Marc assis, d'après Perino Buonaccorsi. (B. 75.)
 Belle.

133. La Victoire de Constantin, d'après Raff. Sanzio. (B. 84.) deuxième état : le nom du graveur effacé et remplacé par celui de Raphaël.

134. — Mercure mettant entre les mains de Minerve une flûte à plusieurs tuyaux, d'après Franç. Mazzuoli (B. 168).

135. **Bonnejonne** (E.). Groupe de sept hommes tournés vers la gauche, dans l'attitude de la surprise, d'après Paolo Cagliari. Pet. in-fol. en larg.—Premier état : avant le changement au nom du graveur.
 Rare.

136. — La même estampe. — Deuxième état, *E. Bonnejonne Fec.* changé en *Fr. Bonnoniensi Fecit.* Avec une contre-épreuve. 2 p. (Voy. Catalogue Delessert, n° 240.)

137. **Bonington** (Richard Parkes). Paysages lithographiés par lui. 9 p. — Trois sujets gravés d'après lui, par W. Reynolds. — En tout 12 p.
138. **Bosse** (Abraham). Louis XIII recevant une députation de magistrats. (Manuel de l'amateur d'estampes, n° 678.)
Belle.
139. Le Sculpteur. 1642. (n° 742.)
Belle.
140. — Le Peintre. (n° 743.) Deuxième état. L'adresse de Le Blond effacée.
Une déchirure dans le haut.
141. — Le Graveur. (n° 744.)
Belle.
142. — L'Imprimeur. (n° 745.)
Belle.
143. — Les Dames banquetant en l'absence de leurs maris. (n° 781.) *Le Blond excud. avec priuilege du Roy.*
144. **Boucher** (François). *Livre d'Etude d'après les dessins originaux de Blomart...* 12 p. *A Paris, chez Odieuvre.*
Belles, avec marge.
145. Figures diverses, d'après Ant. Watteau. 10 p.
146. Paysages en haut. et en larg., d'après Ant. Watteau. 19 p.
Belles.
147. **Boucher** (D'après François). Sujets divers à la manière du crayon, gravés par Gille Demarteau et Louis-Marin Bonnet. 36 p. in-fol. et in-4.
148. Les Présents du Berger, gravé par L. Lempereur. In-fol. en larg.
149. **Boucher** (Jules-Armand-Guillaume). Le Berger et la Bergère, d'après Henri Roos. 1790. In-fol. en haut.
Rare.
150. **Bourdon** (Sébastien). La Salutation angélique. (R.-D. 9.) Premier état, avec le nom de L. Boissevin.
151. — L'Ange conseille saint Joseph. (R.-D. 23). Deuxième état : avec le nom de Bourdon, mais avant l'adresse de Mariette.

152. — La Vierge sur une arche souterraine. (R.-D., p. attribuées, 3.) Etat non décrit : avec le nom *S. Bourdon* dans l'angle inférieur droit.
153. **Bout** (Peter). La Jetée. (B. 6.) Premier état : avec la bordure légère et avant les points dans l'intervalle des tailles, sur le terrain du premier plan.
Rare. — Superbe.
154. **Bracelli** (Gioanbattista). Attila devant Rome, d'après Aless. Algardi. In-fol. en haut.
155. **Brebiette.** *Bon Temps.* — Danse de nymphes et de satyres. — Les trois Grâces. — 3 p.
156. — Le martyre de sainte Catherine. — S. Sebastiane. — 2 p. in-fol. et in-4.
157. **Brichet** (F.-R.-F.). Griffonnements divers, à l'eau forte. 25 p. à Paris, chez la veuve de F. Chereau.
Petites pièces peu communes.
158. **Brosamer** (Hans). Jésus-Christ à la croix. 1542. (B. 7.)
159. — Marc Curce. 1540. (B. 8.)
160. — Lucrèce. 1537. (B. 9.)
Très belle, mais déchirée dans le bas.
161. — Le Jugement de Pâris (B. 12.)
Doublée.
162. — Laocoon. 1538. (B. 15.)
163. — Le Joueur de luth. 1537. (B. 17.)
164. — Le Mari subjugué par sa femme. (B. 18.)
Très belle. — Légèrement rognée dans le haut.
165. — Portrait de l'abbé de Fulde. 1541. (B. 23.)
Epreuve moderne.
166. — Saint Jérôme dans le désert. (B. p. sur bois, 7.)
167. — Le Palefrenier dormant dans une écurie. (B. p. sur bois, 15.)
Très belle.
168. **Brussel** (Herman van). Paysage, dans lequel on remarque, à droite, un homme debout près d'une chaumière. In-4 en larg.
169. **Bruyn** (Abraham de). La Chasse au faucon. Petite frise.
170. Jésus-Christ présenté au peuple. — Le Calvaire. — 2 p. gr. in-fol. en larg.

171. **Buelck.** Portrait d'une dame couchée sur un lit de parade, d'après P. Hansen. In-fol. en larg.
Noms de peintre et de graveur tout-à-fait inconnus.

172. **Bunel** (Michiel). Sainte-Famille, à laquelle un ange présente une branche de lys, d'après Franç. Mazzuoli. In-fol. en haut.

173. **Burg** (Franz vander). Vertumne et Pomone, d'après Abraham Janssen. In-fol. en haut. *N. de Clerck exc.*
Belle pièce.

174. **Burgmair** (Hans). Dalila coupant les cheveux à Samson. (B. 6.)
Très belle épreuve imprimée dans un passe-partout.

175. — La Vierge assise et tenant l'Enfant-Jésus sur ses genoux. (B. 9.)
Belle. — Doublée.

176. — Sainte Anne recevant le petit Jésus des mains de la sainte Vierge. 1512. (B. 26.)
Très belle.

177. — Les trois bons Payens. (B. 68.) — Les trois bonnes Payennes. (B. 69.) — 2 p.

178 — Les trois bons Payens. (B. 68.)
Epreuve avec le cartouche d'entourage.

179. — L'Homme subjugué par sa femme. (B. 73.)
Très belle, avec l'entourage.

180. **Businck** (Louis). Moïse (Manuel, n° 1.) — Le Flûteur (N° 24.) — 2 p. in-fol. en clair-obscur, d'après G. Lalleman.

181. **Bye** (Marc de). Les Ours, d'après Marc Gérard. (B. 61-75.) Suite de 16 p. — Troisième état : avec le n° 10 de l'éditeur N. Visscher.

182. — Animaux, numéros tirés de différentes suites. 45 p.

183. **Cabel** (Adrien van der). Différents Paysages. (B. 4, 12, 17, 18, 27, 29, 35, 36, 54.) — 9 p.

184. **Callot** (Jacques). Son portrait, gravé par Michel Lasne, A Loemans et L. Vorsterman. 3 p.

185. — Son Epitaphe, surmontée de son portrait, gravé par Abraham Bosse (887).
Très belle, avec marge.

186. — Le passage de la mer Rouge. In-fol. en larg. Premier état : avant que la partie supérieure du flot, au dessus de la tête de Moïse, ait été effacée.
Très belle.

187. — Le Nouveau-Testament. Suite de 11 p. en larg., y compris le titre gravé par A. Bosse. Premier état : avant les numéros et le discours au bas de chaque morceau.
Belles. — Les marges de 2 p. sont coupées.

188. — La vie de la Vierge. Suite de 14 p.
Très belles, avec marges.

189. — L'Annonciation. Dans la marge, à dr. *Callot, fr. Israel excud*. Belle.

190. Le même sujet. La Sainte-Vierge est à dr. Petite ovale.
Rare. — Belle.

191. — Le Massacre des Innocents. Ovale en haut. Pl. gravée à Florence, sans le nom de Callot.
Belle.

192. — Le même sujet. Répétition gravée à Nancy. Deux épreuves, l'une imprimée sur parchemin.

193. — Le Bénédicité. Pet. in-fol. en haut. Premier état : avant l'adresse d'Israël.
Superbe. Une cassure dans le papier.

194. — La Vie de l'Enfant prodigue. 1635. Suite de 11 p. avant les numéros.
Très belles.

195. — La grande Passion. Suite de 7 p. in-fol. en larg.
Très belles, avec marges.

196. — Jésus-Christ, la Sainte-Vierge, et les Apôtres. Suite de 16 p. — Premier état : avant les numéros.
Très belles, avec marges.

197. — Les quatre petits Banquets. Suite de 4 p. avant les numéros.

198. Le Triomphe de la Sainte-Vierge. Dans le bas : *Règles de la Congrégation de Nostre Dame de Nancy...* Petite p. in-12. Premier état : avant le nom d'Israel et le privilége.
Rare. — Superbe, avec marge.

199. — Saint Jean dans l'île de Pathmos. In-8 en larg.
Superbe.

200. — Le Martyre de Saint Laurent. Petite p. ovale.
Belle.
201. — Saint Mansuet ressuscitant un jeune prince. In-fol. en larg.
202. — Saint Nicolas annonçant la parole de Dieu. In fol. en larg., avant l'adresse d'Israël Silvestre.
Très-belle.
203. — Le Martyre de saint Sébastien. In-fol. en larg. avec l'adresse d'Israël Silvestre.
204. — Le Martyre des apôtres. Suite de 16 p. Avant les numéros.
205. Les Pénitents et Pénitentes. Suite de 6 p. in-12, y compris le titre, qui est gravé par A. Bosse.
Très belles, avec marges.
206. — Les Martyrs du Japon. In-4 en haut. Avant le nom d'Israël.
Belle.
207. — Titre pour la saincte Apocatastase. In-4° en haut., sans le nom de Callot.
Rare.
208. — Pompe funèbre faite à Florence en 1619, pour célébrer les obsèques de l'empereur Mathias. In fol. en haut.
Belle, avec marge.
209. — Le Combat à la barrière, à Nancy en 1627. Suite de 10 p.
Plusieurs, belles.
210. — Portrait de Claude Deruet. In-fol. en haut. Premier état : avant les mots à *Nancy*, 1632, à la suite de *Callot*. F.
Rare. — Superbe, avec marge.
211. — Habillements de la noblesse française. Suite de 12 p. Premier état, avant les numéros.
Très belles, avec marges.
212. — Les trois Pantalons. Suite de 3 p. in-fol. en haut.
Belles.
213. — Deux Pantalons dansant. In-4 en larg.
Belle, avec marge.
214. — Exercices militaires. Suite de 13 p. avec l'adresse d'Israël.

215. — Les Misères et les Malheurs de la guerre. Suite de 18 p. avec l'adresse d'Israël et les numéros.
Très belles, avec marges.

216. — Les petites Misères de la guerre. 1636. Suite de 6 p. dont le titre est gravé par A. Bosse.
Belles, avec marges.

217. — Les Supplices. Pet. in-fol. en larg. Premier état, avant le nom de Silvestre.
Superbe, avec marge.

218. — Le Brelan. Ovale, en larg.
Très belle, avec marge.

219. — Varie figure Gobbi di Jacopo Callot. Suite de 21 p.
Belles, avec marge.

220. — Vue du pont Neuf. 1629. Pet. in-fol. en larg. Deux épreuves, l'une avant le fonds, l'autre terminée par Israël Silvestre.
Rare. Belle avec marge.

221. — La Carrière de Nancy. In-fol. en larg., avant le nom de Silvestre.

222. — Le Parterre du palais de Nancy. In-fol. en larg.

223. — La petite Treille. In-4 en larg.
Belle avec marge.

224. **Canta-Gallina** (Remigio). Décoration des sept intermèdes de l'opéra représenté à Florence aux noces de Cosme de Médicis, en 1608. (B. 13-19.)

225. **Caraglio** (Jacobo). L'Annonciation, d'après Tiz. Vecelli. (B. 3.)

226. — L'Adoration des Bergers, d'après Franç. Mazzuoli. (B. 4.)

227. **Carmontelle** (D'après, Louis-Carrogis de). Durey de Meinières. — J.-J. d'Ortous de Mairan. — Joseph Xaupi. — 3 p. in-fol.

228. **Carpi** (Hugo da). Le Songe de Jacob, d'après Raff. Sanzio. (B. tome XII, p. 25, n° 5.) Clair-obscur de trois pl.
Très belle.

229. — La Pêche miraculeuse, d'après Raff. Sanzio. (B. p. 37, n° 13.) Deuxième état, clair-obscur.
Belle.

230. — La Mort d'Ananie, d'après Raff. Sanzio. (B. p. 46, n° 27.) Deuxième état, avec le nom de Hugo da Carpi sur la marche supérieure de l'estrade où se trouve saint Paul.
Rare. — Belle.
231. — Saint Pierre prêchant l'Evangile, d'après Polidoro Caravagio. (B. p. 77, n° 25.) Deuxième état.
Belle.
232. — Saint Pierre et saint Paul, d'après Franç. Mazzuoli. (B. p. 77, n° 26.) Clair-obscur de 3 pl. — Deuxième état : avec le monogramme d'Andrea Andreani.
233. — Une Sybille, d'après Raff. Sanzio. (B. p. 89, n° 6.) Clair-obscur de 2 pl.
Superbe.
234. — Diogène, d'après Franç. Mazzuoli. (B. p. 100, n° 10.) Clair-obscur de 4 pl.
Magnifique pièce, l'une de celles citées par Vasari. — Epreuve manquant un peu de conservation.
235. — Saturne, d'après Franç. Mazzuoli. (B. p. 125, n° 27.) Clair-obscur de 4 pl. — Deuxième état, avec la marque d'Andrea Andreani.
236. — **Carracci** (Agostino). Le jeune Tobie 1581 (B. 3, deuxième état).
237. — Saint François en extase, d'après Franç. Vanni. 1595 (B. 67).
238. — La sainte Vierge protégeant deux confrères, d'après Paolo Cagliari. (B. 105.)
Superbe.
239. — Mercure et les Grâces. — Mars renvoyé par Minerve. — 2 p. d'après Jac. Robusti (B. 117. 118).
Doublées.
240. Scène de théâtre (B. 122). 2 épreuves, l'une avant, l'autre avec l'adresse de F. Suchielli.
241. — **Carracci** (Annibale). La Vierge à l'hirondelle (B. 8.)
242. — Saint Jérôme (B. 14.)
Belle.
243. — Les trois Rois. (B. p. douteuses, 1.) 2 épreuves, dont l'une, non décrite, avant la 1.
244. — La Vierge au corbeau blanc. (B. p. douteuses, 4).

245. — La sainte Vierge aux Anges. (B. 2.) Deux épreuves, l'une avant l'adresse de Nic. van Aelst, l'autre non décrite, avec cette adresse.

246. **Castiglione** (Benedetto). L'entrée dans l'arche de Noé (B. 1.)
Belle, avec marge.

247. — Lazare (B. 6).

248. — La Vierge à genoux près de la crèche. (B. 7.)

249. — L'invention des corps de saint Pierre et saint Paul. (B. 14.)
Belle, avec marge.

250. — Satyre assis au pied d'un Terme. (B. 17.) — Pan assis vis-à-vis d'un vase. (B. 18.) 2 p. en pendants.
Belles.

251. — La Mélancolie. (B. 22.)
Très belle.

252. — Le Génie de B. Castiglione. (B. 23.) Premier état, avant les mots : *alla pace*, à la suite de la date.

253. — La Femme assise dans les ruines (B. 26.) Premier état : avant l'inscription latine et avant l'adresse de Rossi.
Superbe.

254. — Les deux Hommes et l'Enfant dans les ruines (B. 27.)
Belle.

255. **Castiglione** (Salvatore). La Résurrection de Lazare.
Seule pièce gravée par ce maître.

256. — **Cazin** (Jean-Baptiste). Paysages divers 1803. 12 p.

257 **C. D.**, graveur au burin. La Sainte Cène, d'ap. Gaspardo Gasparini In-fol. en haut.
Pièce d'après un peintre dont les ouvrages sont peu connus, et que Lanzi cite avec éloge.

258. — **Chardin** (D'après J. B. Siméon). La Ratisseuse, gravée par Lepicié, 1742. In-fol.

258. **Chiari** (Fabrizio). Mars et Vénus, d'après Nic. Poussin. In-fol. en larg.

259. **Claussin** (Joseph de). Copies et études, d'après Rembrandt, Ferd. Bol, Berghem, G. van Eeckout, de Boissieu, etc. 44 p.

260. **Clock** (Nicolaus). Le Jugement de Midas, d'après Karel van Mander. In-fol. en larg. *Conrad Goltz excudit.*
261. **Cochin** fils (Charles-Nicolas). Foire de campagne, d'après Franç. Boucher. In-fol. en larg. Premier état, avec l'adresse *à Londres chez Major.*
262. **Cochin** (Noël). L'Adoration des Rois. In-4 en haut.
263. **Cock** (Hieronimus). Saint-Martin donnant son manteau aux pauvres, composition fantastique, d'après Jérôme Bos. In-fol. en larg. 2 épreuves, l'une avec l'adresse de Cock, l'autre, qui a subi un grand nombre de changements, avec celle de Ioan Galle.
 Rares et curieuses pièces.
264. — Paysages avec des épisodes du Nouveau Testament, d'après Breughel. 4 p. in-fol en larg.
 Belles.
265. — Paysages d'après Breughel. 8 p. in-fol. en larg.
 Très-belles.
266. **Cœlemans** (Jacques). Le Mariage de sainte Catherine, d'après Séb. Bourdon. — Paysage, d'après Gaspard Dughet. — 2 p. in-fol.
267. **Collaert** (Adrien). Les Mois de l'année. Paysages dans lesquels sont représentés des épisodes de la vie de J.-C., d'après Hans Bol. Suite de 12 p.
 Belles.
268. **Conti** (le prince de). Paysage dans lequel on remarque à droite un homme assis parlant à une femme qui est debout, d'après Lallemand. 1705. In-fol. en larg. 2 épreuves, l'une retouchée au bistre.
269. — Paysage; sur la gauche un homme paraissant indiquer le chemin à une femme qui est suivie d'un enfant; d'après Lallemand. 1705. In-fol. en larg. 2 épreuves, l'une retouchée au bistre.
270. **Coriolano** (Bartolomeo). Une Sibylle, d'après Guido Reni. (B. XII, 87, n° 2.) Clair-obscur de 2 pl., sans marque.
 Belle.
271. — Autre Sibylle, d'après le même. (B. XII, 88, n° 3.) Clair-obscur de 2 pl., sans marque.
272. — Autre Sibylle, d'après le même (B. XII, 88, n° 4.) Clair-obscur de 2 pl., sans marque.
 Doublée.

273. — Buste d'Amour, d'après le même. (B. XII, 107, n° 2.) Clair-obscur de 2 pl., sans marque.
274. Les Géants, d'après le même. 1638. (B. XII, 112, n° 11.) Clair-obscur de 3 pl.
275. — L'Alliance de la Paix et de l'Abondance, d'après le même. 1642 (B. XII, 131, n° 10.) Clair-obscur de 2 pl. Premier état.
Belle.
276. **Corneille** (Michel-Ange). La sainte Famille, d'après Giul. Pippi. (R.-D. 13.) In-fol. en larg. Deuxième état, avec le monogramme de Franç. Bourlier.
277. **Cort** (Corneille). L'Adoration des Bergers, d'après Polidoro Caldara. Gr. in-fol. en larg.
Superbe. — Le nom de Cort a été gratté.
278. — La lapidation de S. Étienne, d'après Marco Venusti. 1576. Gr. in-fol. en haut.
279. — Les Cyclopes forgerons, d'après Tiz. Vecelli. 1572. In-fol. en haut.
L'angle inférieur dr. lacéré.
280. — La Calomnie accuse un jeune homme protégé par l'Innocence, devant un juge ayant des oreilles d'âne; satire contre les officiers du pape Grégoire XIII. 1572. Gr. in-fol. en larg. *Ioannes Orlandi formis Romæ*, 1602.
281. **Dalen** (Cornelis van). Vénus et l'Amour, d'après Gov. Flinck. In-fol. en haut. *A. Blotelingh excudit…*
Très-belle.
282. **Danckerts** (Cornelis). Jésus-Christ remettant à saint Pierre les clefs de l'Église, d'après Claude Vignon. In-fol. en haut. *Mariette excudit.*
283. **Danckerts** (Dancker). Paysages, d'après Claes Berghem, 11 p. — Paysages, d'après le même, par J. Visscher, 8 p. — En tout 19 p. in-fol et in-4.
284. **Dandré-Bardon**. 1. Snellinex, d'après Ant. van Dyck. In-fol.
285. **Dassonneville** (Jacques). Sujets divers en haut. et en larg. 8 p.
286. **Daven** (Léon). Europe ornant de couronnes de fleurs le taureau dont Jupiter avais pris la forme; d'après Fr. Primaticcio. (B. XVI, 317, n° 29).
Rare. — Belle, mais les quatre angles rognés.

287. **Decamps** (Alexandre-Gabriel). Les ânes et le petit garçon turc. In-fol. en larg. Tirée des *Artistes contemporains*.
288. **Dehemant de Saint-Félix**. Croquis et études à l'eau-forte. 37 p.
289. **Delaval** (Alphonse). Paysages. 4 p.
290. **Denon** (Dominique-Vivant). Croquis divers et études d'après les Maîtres. 16 p.
291. **Deyster** (Ludwig van). L'Ange consolant Agar. (B. 1.) In-4 en haut.
 Belle. — La marge coupée.
292. **Dietrich** (Christian-Wilhelm-Ernst). Paysages et sujets de genre. 10 p.
 Plusieurs belles.
293. **Ditmar** (Johann). Paysage avec un homme assis sur le premier plan, à gauche. In-8 en larg. 3 épreuves, deux plus ou moins terminées, avant le nom, et la troisième avec le nom.
294. **Dupin**. Les *Costumes françois... à Paris, chez Le Père et Avauler...* 1776. Suite de 10 p. numérotées et précédées d'un frontispice gravé par Arisset.
295. **Durer** (Albrecht). Adam et Ève. (B. 1.)
 Faible.
296. — La Vierge avec l'Enfant Jésus emmaillotté. 1520. (B. 38.)
 Assez belle. — Légèrement rognée sur les bords.
297. — La Vierge couronnée par deux Anges. 1518. (B. 39.)
 Assez belle.
298. — La Vierge assise au pied d'une muraille. 1514. (B. 40.)
 Belle. — Un peu restaurée.
299. — La sainte Famille au papillon. (B. 44.)
 Assez belle. — Fatiguée.
300. — S. Eustache. (B. 57).
 Faible.
301. — Apollon et Diane. (B. 68.)
 Assez belle. — Fatiguée.
302. — Le Paysan et sa femme. (B. 83.)
303. — Le Paysan de marché. 1512. (B. 89.)
 Belle.

304. — Les Offres d'amour. (B. 93.)
 Belle. — Restaurée aux angles.
305. — Le petit Cheval. 1505. (B. 96.)
 Très belle, avec la signature de Mariette. — Restaurée.
306. — Le Canon. 1518. (B. 99.)
307. — Copies diverses, gravées par Wiericx et autres, plusieurs non citées. 19 p.
308. — La passion de Jésus-Christ. (B. p. sur bois, 16-52.)
 Suite de 37 p. Manquent les n⁰⁸ 16, 17, 18, 34 et 36. — 32 p.
309. — La vie de la Vierge. (B. p. sur bois, 76-95). Suite de 20 estampes.
 Belles. — Le n° 1 manque
310. — Les huit Saints, patrons de l'Autriche. (B. p. sur bois, 116).
311. — Le Siége d'une ville. 1527. (B. p. sur bois, 137.) 2 morceaux se réunissant.
 Belle.
312. **Eisen** (François). Buste d'homme tourné vers la gauche, d'après P.-P. Rubens. In-8 en haut.
313. **Eynhoudts** (Rombout). La sainte Vierge assise sur un trône et entourée de plusieurs saints, d'après P.-P. Rubens. In-fol. en haut.
314. — Le Martyre de S. George, d'après Corn. Schut Grand in-fol.
315. — **Faber** (Friedrich-Théodor). Portraits, animaux et croquis divers à l'eau-forte. 24 p.
316. **Fantuzzi** (Antonio). La Sibylle Tiburtine et Auguste, clair-obscur d'après Franc. Mazzuoli. (B. XII, 90, n° 7.)
317. **Farinati** (Paolo). La sainte Vierge. (B. 4.)
318. **Fialetti** (Odoardo). Diane, Pan, Mars, 3 p. d'après le Pordenon. (B. 20, 22, 23.)
319. **Foulquier** (Joseph-François). Costumes, études, caricatures et croquis, d'après P.-J. de Loutherbourg et autres. 27 p.
320. **Franco** (Gioanbattistta). L'Adoration des Bergers. (B. 8.) In-fol. en larg. Premier état, avant la retouche et la dédicace.
321. — La Sainte Famille. (B. 28.)
 Belle, avec marge.

322. — Le Déluge universel. (B. appendice, 3.) Premier état, avant les mots *Battista Franco inu.*
Très belle.

323. **G. A. I. F.** Jésus-Christ guérissant les malades, (Brulliot, II, n° 925). In-fol. en larg.
Jolie pièce.

324. **Galle** (Corneille), le jeune. Jésus-Christ mort sur les genoux de la sainte Vierge, d'après P.-P. Rubens. In-fol. en haut. *Cornelius Galle sculpsit et excudit.*

325. — Abraham Keyser, Iuris utriusque Doctor..., d'après Ans. van Hulle. In-fol. en haut.
Très belle.

326. **Galle** (Philippe). Le Massacre des Innocents, d'après Franz Floris. In-fol. en larg. *H. Cock excudit.*
Belle.

327. — Jésus-Christ sortant glorieux du sépulcre, d'après Breughel. In-fol. en haut. 2 épreuves, l'une avec l'adresse de Cock, l'autre, retouchée, avec celle de Galle.

328. — **Gellée** (Claude), dit Claude Lorrain. Le Pont de bois. (R.-D. 14). Premier état, avant le numéro.
Belle. — Doublée.

329. **Gellée** (Jean). Les Œuvres de Miséricorde, d'après Egbert van Panderen. Suite de 4 p. in-fol en larg. *Hugo Allardt excudit.*

330. **Genoels** (Abraham). Paysages divers. (B. 14, 22, 37, 48, 49, 60, 61.) 7 p.

331. **Gessner** (Salomon). Sujets, paysages et croquis à l'eau forte. 14 p.

332. **Ghandini** (Alessandro). La sainte Vierge entourée de Saints, d'après Franc. Mazzuoli. (B. tome XII, 65, n° 25). Clair-obscur de de 3 pl.
Belle.

333. **Ghisi** (Adamo). La Flagellation, d'après M.-A. Buonarroti. (B. 2.) In-fol. en haut.
Très belle.

334. — Une femme nue, se peignant. (B. 101.)
Belle.

335. **Ghisi** (Diana). Jésus-Christ instituant saint Pierre chef de son Église, d'après Raff. Sanzio. *(B. 5.)*
Très belle.

446. — Aspasie discourant avec Socrate et un autre philosophe, d'après Giul. Pippi. (B. 32.)
Belle.

337. **Ghisi** (Gioanbattista). Les Troyens repoussant les Grecs, d'après Giul. Pippi. 1538. (B. 20.) Gr. in-fol. en larg.
Restaurée.

338. **Ghisi** (Giorgio). Jésus-Christ attaché à la croix. (B. 8.) Premier état, avant l'adresse de Nicolo van Aelst.

339. **Glockenton** (Albrecht). La Cène. (B. 3.)
340. — Jésus-Christ au mont des Oliviers. (B. 4.)
341. — La prise de Jésus-Christ. (B. 5.)
342. — La Flagellation. (B. 7.)
343. — Le Crucifiement. (B. 10.)
344. — La Sépulture. (B. 11)
345. — La descente aux Limbes. (B. 12.)
Belle.

346. — La Résurrection (B. 13.)
347. — Le Portement de croix, d'après Martin Schongauer. (B. 15.) In-fol. en larg.
Très rare. — Belle, mais restaurée en plusieurs endroits sur les bords.

348. **Goltzius** (Heinrich). Hercule tuant Cacus. In-fol. en haut. Clair-obscur de 3 p.
Belle.

349. **Graf** (Urse). La Sainte-Vierge et l'Enfant-Jésus entourée de plusieurs Saints et des emblèmes des quatre Évangélistes. In-4 en haut. P. sur bois, non citée; dans le milieu, le monogramme.
Rare.

350. **Greche** (Domenico dalle). Une feuille du Déluge, d'après Tiz. Vecelli. (La suite se compose de 12 feuilles).
Rare.

351. **Greuze** (D'après Jean-Baptiste). La Vertu chancelante, gravée par J. Massard. Épreuve avant la lettre, les noms des artistes gravés au milieu du bas, à la pointe

352. **Grimm** (Ludwig-Emil). Pater Wolfgang Bock. In-fol. en haut.
Belle.

353. **Gronsvelt** (Johann). Paysages maritimes, sous le titre *Aliqui Portus*, d'après J. Lingelbach. 4 p in-fol. en larg. N° 1, 4, 8, 9 de la suite.
354. **Grvn** (Hans-Baldung). Adam et Ève chassés du Paradis. (B. 4.) P. sur bois.
 Belle.
355. — La Descente de croix. (B. 5.) P. sur bois.
356. **H**. Saint Cristophe portant l'Enfant-Jésus et suivi de plusieurs religieux; feuille détachée du Triomphe de Jésus-Christ attribué à Tiz. Vécelli par Papillon (t, 159). Sa marque est au milieu du bas, sur une pierre. In-fol. en haut.
 Rare.
357. **Hecke** (Johann van den). Différents animaux. 1656. (B. 1-12.) Suite de 12 p. in-4 en larg. Deuxième état, avec l'adresse de *Jacobus de Man Junior* sur le titre.
 Très belles.
358. **Heemskerk** (Martin van). Abraham et les trois Anges, Éliézer et Rébecca, Jésus-Christ au Jardin des Oliviers, Jésus-Christ devant le Grand-Prêtre, la Descente de croix, etc. 10 p. in-fol. en haut.
359. **Heemskerk** (d'après Martin). Les Lutteurs. 7 p. gravées par Corneille Bos.
360. **Heer** (G. de). La Fête flamande, probablement d'après Pieter Potter. In-fol. en larg. *Gerret v. Schagen Exc.*
 Rare. — Belle.
361. **Heineken** (Carl-Friedrich von). Son portrait, gravé par lui-même, d'après Augustin de Saint-Aubin. 1770 In-4 en haut.
 Belle.
362. **Heyden** (Jakob van der). Le Pouvoir de la mort. In-fol. en haut. *F. Alzenbach Exc.*
363. **Hillebrand** (C.) La Sainte-Vierge et l'Enfant-Jésus; sujet renfermé dans une bordure composée d'emblèmes. In-fol en haut.
364. **Hirschvogel** (Augustin). La Chasse à l'ours. (B. 24.) Premier état, avec l'année 1545.
 Très belle.
365. **Hodges** (Charles). Rembrandt et sa femme, copie de l'estampe de Rembrandt. In-4.

366. **Hollar** (Wenzel). Tobie et l'Ange, d'après Adam Elsheimer (Manuel, 42).
367. — La Sainte-Vierge et l'Enfant-Jésus, d'après Tiz. Vecelli.
368. — La Sainte-Vierge de Cambrai. In-4. en haut.
369. — Jésus-Christ en croix, d'après Ant. Van Dyck. (N. 52.)
370. — Des Anges portant les instruments de la Passion, d'après P. van Avont. (N° 53.)
371. — Sujets de la Passion de Jésus-Christ, d'après C. Stella et J. Palma. 7 p. in-8.
372. — La Sainte-Vierge, patronne de l'ordre des Prémontrés, d'après Abr. à Diepenbecke. 1650. (N° 73.)
373. — Diane assise, d'après P. van Avont. (N° 81.)
374. — Cérès changeant Stellion en lézard, d'après Adam Elsheimer. (N° 83.)
375 — *Pædopægnion*, Bacchanales d'enfants, d'après P. van Avont. Suite de 8 p. (N°* 90-98.)
 Belles.
376. — Le Satyre et le Paysan, d'après Adam Elsheimer. (N° 99.)
 Rare. — Belle.
377. — Le même sujet, d'après le même. In-12 en larg.
 Belle.
378. — Femme nue assise, d'après Rembrandt. 1655. In-8 en haut.
379. — Papillons, mouches, etc. 1646. (N°* 133-144). Suite de 12 p. Premier état, avant le nom de Schenck et les n°*.
 Très belles. — Manque 2 p.
380. — Le Lion debout, d'après A. Durer. 1649. — Le Lion couché, d'après le même. 1645. (N°* 145-146.) 2 p. in-4 en larg.
 Très belles.
381. — Trois Tigres et deux enfants, d'après P.-P. Rubens. (N° 153.)
382. — Le Cerf couché, d'après P. van Avont. 1647. (N° 155.)
383. — Un Cerf couché, d'après A. Durer. 1649. (N° 157.)
 Très belle.
384. — La Tête de chat. 1646. (N° 183.)
385. — Les Cigognes, d'après F. Barlow. — Le Cygne sauvage, 1646. 2 p.

386. — Un manchon entouré d'un ruban. — Un autre manchon. (N° 169.) 2 p.
 Belles.
387. — Cinq manchons. 1645-1646. (N° 170.)
388. — Cinq manchons, des collerettes brodées, des éventails, un masque et une pelote. 1647. (N. 171.)
 Belle.
389. — Deux petits manchons, un masque et un fichu de guipure sur une table. 1642. (n° 172.)
390. — Deux manchons et autres fourrures sur une table. 1645. (n° 173.)
391. — *Narium variæ Figuræ*... 1647. (n°⁸ 174-186.) Suite de 13 p., incomplète d'une p. — Cinq autres petites marines. — En tout 17 p.
392. — *Variæ Figuræ*... Têtes de caractère, d'après Lionardo da Vinci. Suite de 12 p. *Carolus Allard excudit*. — Trois têtes d'après L. da Vinci. — En tout, 15 p.
393. — Pompe funèbre de J.-B. de Tassis, d'après Nic. van der Horst. (n° 222.)
394. — Publication de la paix de Munster, 1648. (n° 225.) Premier état, avec le cartouche formé de deux cornes d'abondance.
 Rare. — Belle.
395. — La même estampe. Troisième état, le nom de F. van Wyngaerde effacé.
396. — *Anna Maria Avstriaca*... 1652. Pet. in-fol. *Corn. Galle excudit.*
397. — *Balen (Joannes van)*, d'après lui-même (n° 248.) Premier état, avant le texte au verso.
398. — *Bellen (Anna)*..., d'après H. Holbein, 1649. (n° 233.)
399. — *Carolus II*..., roi d'Angleterre, d'après Ant. van Dyck. (n° 238.) Deuxième état, avec l'adresse de *Io. Meyssens*.
400. — *Henricus VIII Angliæ rex*..., d'après H. Holbein. 1647. In-4.
401. — *Hollar (Wenceslaus)*..., d'après J. Meyssens. (n° 282.) Deux épreuves, l'une avant le texte au verso.
402. — *Hollar (Wenceslaus)*, dans un cartouche orné, dans le bas de l'écusson, de ses armes. 1647. In-4. en haut. *Joachim Ottens Excudit Amstelodami.*
 Rare. — Belle.

403. — *Junius (Franciscus)*, d'après Ant. van Dyck. In-4.
404. — *Manfré (Blaise de)*. 1651. Pet. in-fol.
405. — *Portland (Marie Stuart, comtesse de)*. 1650. (n° 303.) *Joannes Meyssens excudit*.
 Belle, avec une petite marge.
406. — *Reede (Joannes de)*. 1650. (n° 304.) *Joannes Meyssens excudit*.
407. — *Roelans (Alexandre, Gabriel, Jacques et Jean)* 4 p. In-4.
408. — *Rubens (Petrus Paulus)*, d'après lui-même. (n° 306.) *F. van den Wyngaerde excudit*.
409. — *Seymour (Joanna)*..., d'après H. Holbein. 1648. In-4.
410. — *Wichmann (Augustin)*. 1651. Ovale, in-8.
411. — Portraits d'hommes et de femmes illustres, publiés par *Franç. van den Wyngaerde*, d'après les originaux de la collection de Jean et Jacques de Verle. 1649-1651. 12 p. in-fol.
412. — Bustes d'hommes et de femmes, d'après H. Holbein. 1646-1649. (n°s 326-329.) 5 p.
 Belles.
413 — Bustes de femmes de diverses nations. 1642. In-4, 11 p. rondes.
 Belles.
414. — Costumes de femmes. 5 p. in-8.
415. — Vues topographiques d'Angleterre, 22 p. in-4 et in-8.
416. — Vues topographiques d'Allemagne, etc. 38 p. in-4 et in-8.
417. — Paysages, d'après J. van Artois, Breughel, Elsheimer, J. Wildens. 14 p., plus 2 p. doubles. — En tout 16 p.
418. **Hooghe** (Romyn de). Guillaume d'Orange débarque en Angleterre. — Son couronnement à Westminster, 2 p. gr. in-fol. en larg.
419. **Hopfer** (C.-B.) David. 1531. (B. 1.)
420. **Hopfer** (Daniel.) Vénus accompagnée de l'Amour qui joue du luth. (B. 46.) — Un trophée d'armes (B. 130.) Premier état, avant le n°. — 2 p.
421. **Houbraken** (Arnold.) Vertumne et Pomone. 1699. — Bacchus et Ariadne. — 2 p. petit in-fol. en larg.
422. **Houël** (Jean). Paysage, d'après Franç. Boucher, dédié à Blondel Dazaincourt. 1750. In-fol. en larg.

423. **Huys** (P.) Le roi David. — La nativité. — L'Adoration des Mages. — 3 pièces in-8, d'après P. van der Borcht. la 1re est signée en toutes lettres, les 2 autres sont marquées des initiales.

424. **Jackson** (John Baptiste). La descente de croix, d'apr. Rembrandt. In-fol. en haut.

425. **Jardin** (Karel du). Son œuvre. Manquent les nos 2, 3, 16, 19, 22, 23, 41, 42, 43, 44, 45, 46, 40 p., plus 2 copies.

426. **Jegher** (Christoffel). Suzanne surprise par les vieillards, d'après P.-P. Rubens. Gr. in-fol. en larg. Premier état, avec le nom de Rubens.

427. — L'enfant Jésus et saint Jean jouant avec un agneau, d'après P.-P. Rubens. In-fol. en larg. Premier état, avec le nom de Rubens.
Belle.

428. — Jésus-Christ tenté dans le désert, d'après P.-P. Rubens. In-fol. en larg. Premier état, avec le nom de Rubens.

429. — La vie et la Passion de Jésus-Christ, d'après Ant. Sallaerts. 40 p. avec un frontispice.
Rare.

430. — Le couronnement de la s. Vierge, d'après P.-P. Rubens. In-fol. en larg. Premier état, avec le nom de Rubens.

431. — Drapeau de la Vierge de la chapelle van Hoorst, près d'Anvers, fondée en 1436 par Nicolas Claude Werve. Pet. in-fol. larg.
Rare.

432. — Silène ivre, soutenu par un Satyre et un Faune, d'après P.-P. Rubens. In-fol. en haut. Premier état, avec le nom de Rubens.
Belle.

433. — Le jardin d'amour, d'après P.-P. Rubens. 2 p. se réunissant. Très-grand in-fol. en larg. Premier état, avec le nom de Rubens.
Belle.

434. **Jeyers** (Jan). Het nieuw en vermakelijk ganzenspel... Jeu ancien dans le genre du jeu de l'oie français. P. sur bois. In-fol. en haut.
Rare et curieux.

435. — Vignettes pour un livre intitulé : *Konings Brief*, imprimé à Anvers en 1650. 8 p. sur bois, collées sur une feuille.

436. — **Jode** (Arnold de). Paysage, d'après L. de Vadder. 1658. In-fol. en larg. *Martinus van den Enden excudit.* Très-belle.

437. **Jode** (Peter de), le jeune. Les trois Grâces, d'après P.-P. Rubens. In-fol. en haut.

438. — *Clemens IX*, d'après L.-P. Gentiel. In-fol. en haut. Belle, avec marge.

439. — **Jordaens** (Jacob). La fuite en Égypte. 1652. In-fol. en haut.

440. — La descente de croix. 1652. In-fol. en haut.

441. — Jupiter enfant, allaité par la chèvre Amalthée. 1652. In-fol. en larg. Deuxième état, avec l'adr. de Blotelingh.

442. — Mercure et Argus. 1652. In-fol. en larg. Premier état, avant le nom de Blotelingh.

443. — Cacus dérobant les vaches d'Hercule, 1652. In-fol. en larg.

444. **Kempeneer** (Hendrick de). Intérieur de cuisine, d'après D. Vinckenbooms. In-fol. en larg. *Hendrick de Kempeneer excudit.*

Rare. — Très-belle.

445. **Kessel** (T. van). La conversion de saint Paul, d'après Peeter Snayers. 2 p. in-fol. en larg. de composition différente.

446. — Escarmouche de cavalerie, d'après Peeter Snayers. In-fol. en larg.

447. — *Alcvne Animali desegnate per Gioanni van den Hecke...* 1654. Suite de 8 p. in-8 en larg. *Jacobus de Man.*

448. **Kilian** (Lucas). *Albrecht Durer*, d'après lui-même. In-fol. en haut.

449. **Krafft** (Johan Ludwig). Un buveur, d'après Adrien Brouwer. 1759. Pet. in-fol. en haut.

450. **Krug** (Ludwig). Deux femmes nues, dont l'une tient une tête de mort. In-4. en haut.
Belle.

451. **Ladenspelder** (Johann). Saint Mathieu. (B. 5.) Doublée.

452. **Laer** (Peter de). Les chèvres. (B. 5.)

453. — Les chevaux (B. 9-14).
Belles, sur papier *à la folie*.

454. **Lairesse** (Gérard). Mercure endormant Argus. In-4. en larg.
Très-belle.

455. **Lancret** (d'après Nicolas.) Le Printemps. — L'Hiver. 2 p. in fol. en haut., gravées par B. Audran et J. Ph. Le Bas.

456. — Les quatre âges, gravés par Nic. de Larmessin. 4 p. in-fol. en larg. *A Paris, chez N. de Larmessin...*
Très-belles, à toutes marges.

457. — Sujets tirés des contes de Lafontaine : à femme avare galant escroc ; les deux amis ; le Gascon puni ; on ne s'avise jamais de tout ; le petit chien qui secoue de l'argent et des pierreries, 5 p. gravées par Nic. de Larmessin.

458. — Les agréments de la campagne, gravée par Joullain. Avec une copie en contre-partie, sans nom. 2 p. in-fol. en larg.

459. — Les amours du bocage. Pet. in-fol. en larg., gravée par Nic de Larmessin.

460. — Le concert pastoral. Pet. in-fol. en larg., gravée par F. Joullain.

461. — Le moulin de Quiquengrogne. Pet. in-fol. en larg.

462. — Partie de plaisirs. Pet in-fol. en haut., gravée par Moitte. Avec une réduction sous le titre de *Le troque de la coiffure*. 2 p.

463. — Le philosophe marié. Pet. in-fol. en larg , gravée par C. Dupuis.

464. — Récréation champêtre. Pet. in-fol. en larg., gravée par Joullain.

465. **Larmessin** (Nicolas de). Le magnifique, d'après Franç. Boucher. In-fol. en larg.

466 **Lasalle** (De). La vache et l'ânon, copie en contre-partie de l'estampe de Loutherbourg. In-8. en larg.

467. **Lasne** (Michel). Un peintre assis devant un chevalet et peignant l'Amour, d'après Abr. Bosse. In-4. en haut.

468. **Le Beau**. Louis XVI... Marie-Antoinette. 2 p. in-12.

469. **Leeuw** (Willem van der). La Vierge de douleur, d'après P.-P. Rubens. In-fol. en haut.
Rare. — Très-belle, avec marge.

470. **Lens** (Andreas Cornelis). Diane changeant Actéon en cerf. In-fol. en haut. *André C. Lens inven. et fecit aqua forti 1761.*
Jolie pièce, non citée.
471. **Lesueur** (Nicolas). L'enlèvement d'Europe, d'après Paolo Farinati. In-fol. en haut. Clair obscur de 3 pl.
472. **Leyde** (Lucas Damesz, dit Lucas de) Loth enivré par ses deux filles. (B. 16.)
473. — Abraham renvoyant Agar. (B. 18.)
Assez belle.
474. — Esther devant Assuérus. (B. 31.)
475. — L'adoration des Mages. (B. 37.)
Restaurée aux deux angles inférieurs.
476. — Le baptême de Jésus-Christ. (B. 40.)
Belle. — Les deux angles gauches restaurés.
477. — Jésus Christ présenté au peuple. (B. 70.)
478. — Le Calvaire. (B. 74.) Deuxième état, avec la date 1517 régulièrement écrite.
479. — Le retour de l'enfant prodigue. (B. 78.)
Restaurée.
480. — La Vierge debout sur un croissant, dans une gloire. (B. 82.)
Les angles restaurés.
481. — Saint Pierre et saint Paul. (B. 106.)
482. — La conversion de saint Paul. (B. 107). Deuxième état, avec la retouche.
483. — Saint Jérôme. (B. 114.)
484. — Le poëte Virgile, suspendu dans un panier. (B. 136).
485 — Les Musiciens. (B. 155.)
Belle. — L'angle supérieur droit restauré.
486. — L'opérateur. (B. 157.) Avec une copie en contre-partie. 2 p.
487. — Composition d'ornements. (B. 162.)
488. — Les enfants guerriers. (B. 165.)
489. — Un écusson vide tenu par deux enfants. (B. 166.)
490. — Un écusson rempli par un mascaron. (B 167.)
491. — Deux ronds. 1517. (B. 171.)
492. — Portrait d'un jeune homme tenant une tête de mort. (B. 174.)

493. **Live de Jully** (Ange-Laurent de la). L'âge d'or, d'après Pater. In-fol. en larg. 2 p. de composition différente.

Très-belles, avec marges.

494. — Jeune bergère portant deux cages, d'après François Boucher.

Belle, avec marge.

495. — *Recueil de caricatures dessinées par J. Saly.* Suite de 17 p. in-fol. avant les n^{os}.

496. — Collection des hommes illustres de France. N^{os} 1, 2, 7, 9, 10, 11, 12, 14, 15, 21, 23, 24, 25, 27, 28, 29, 31, 32, 33, 34, 39, 40, 42, 43, 44, 45, 46, 47, 48, 50. — 30 p.

497. — Louis Bontemps et Gilbert de Cangé, d'après de Nyers. 2 p. in-4. en haut.

498. **Livens** (Jean). La Sainte-Vierge et l'enfant Jésus. (B. 1.)

499. — Saint Jérôme. (B. 5.) Troisième état.

500. — Saint François. (B. 6.) Deuxième état, avec les initiales du maître.

501. — Saint Antoine. (B. 8.) Deuxième état, avec les initiales du maître à la droite du haut.

502. — Saint Jean Chrysostome. Il est assis près d'une table, tenant de la main droite un calice et de l'autre une croix épiscopale. Dans la marge, une inscription terminée par *offert I. L. Invent. et f. aqua forti 1649*. Pet. in-fol. en haut. *Non décrite.*

Très-belle, avec marge.

503. — Les joueurs et la Mort. (B. 11.)

504. — Tête orientale. (B. 18). Deuxième état, avec l'adresse de F. van Wyngaerde.

505. — Tête orientale. (B. 21).

506. — Buste de vieillard. (B. 22.) Premier état, avant l'adresse *F. v. Wyng. exc*.

507. — Buste de vieillard. (B. 23). Premier état, avant l'adresse, *Franc. v. Wyngaerde exc*.

508. — Buste de vieillard. (B. 24.) Deuxième état, avec les initiales du maître.

509. — Différents bustes. (B. 33, 35, 39, 42, 44, 47, 49). 7 p.

510. **Lochom** (B van). Les mois de l'année, etc. 15 p.

Rares.

511. **Lorch** (Melchior). Portrait de Martin Luther, 1548. (B. 12).
512. — Ismaël, ambassadeur Persan (B. 15). Deuxième état, avec les mots *Cum Priuilegio* à la gauche du haut.
513. — *Verhenas sultane*. Le monogr. et la date 1584 sont à la droite du haut. P. pet. in-fol. en haut. *Non décrite*.
Belle.
514. **Louvion** (J.-B). Portrait de Louis XVI. In-fol. en haut.
515. **Luchese** (Michele). Moïse frappant le rocher, d'après Raff. Sanzio. In-fol. en larg. Premier état, avant les initiales du graveur, au milieu du bas.
516. **Lutma** (Jean, le fils). Portrait de Jean Lutma, le père (B. p. gravées dans le goût de Rembrandt, n° 75).
Belle, sans marge.
517. **Maes** (Pierre). La Nativité. In-4, en haut. P. entourée d'une bordure composée de fleurs et d'animaux; au milieu du bas de cette bordure : *Jan Busemcher excudit*. Bartsch (tome IX. p. 567) ne connait pas le nom de ce maître dont il cite seulement le monogramme.
518. **Maître au dé (Le)**. La Transfiguration, d'après Raff. Sanzio (B. 6).
519. — Cybèle, d'après Giul. Pippi (B. 18). — Jeu d'amours, d'après Raff. Sanzio (B. 30). — Les tapisseries du Pape, d'après le même (B. 32-35). — 6 p. avec l'adresse d'Ant. Lafrery.
520. **Maître au nom de Jésus (Le)**. Diane au bain (B. 5).
Belle.
521. **Mantegna** (Andrea). Jésus-Christ ressuscité (B. 6).
Belle. — Les deux angles du haut restaurés.
522. — Le Sénat de Rome accompagnant un triomphe (B. 11).
523. — Les Éléphants portant des torches (B. 12).
524. — Les Soldats portant des trophées (B. 14).
525. — Hercule et Anthée (B. 16).
526. — Combat de dieux marins (B. 18).
La partie g. seulement.
527. — Bacchanale à la cuve (B. 19).

528. **Maratti** (Carlo.) L'Annonciation, Jésus adoré par les anges, la sainte Vierge et sainte Madeleine. (B. 2, 4, 6). 3 p.
 Belles.
529. — La Nativité de la sainte Vierge, Jésus-Christ et la Samaritaine, d'après Ann. Carracci ; saint André, d'après C. Ciampelli et la sainte Vierge et saint Luc. (B. 1, 7, 11 et p. douteuses, 3). 4 p.
530. **Marcenay de Ghuy** (Antoine de). Son portrait. In-fol. en haut.
531. **Martini** (Pierre), ou **Mirigini**. Les sept péchés capitaux, d'après J. Breughel, dit le Drôle. Suite de 7 p. in-fol. en larg.
 Suite curieuse et amusante.
532. **Massard** (père). Étude du tableau de la dame de charité, d'après Greuze.
 Très-belle.
533. **Matheus** (George). Marthe et Madeleine allant au temple, d'après Raff. Sanzio. (B. tome XII, p. 37, n° 12). Clair obscur de 2 pl.
 Belle.
534. **Matsys** (Corneille). David tuant Goliath. Le monogr. est à la gauche du bas. *Non décrite.*
535. — La Transfiguration. (B. 23.)
536. — Les Vertus. (B. 38, 40, 41, 42, 43, 44, 46). 7 p.
537. — Les danseurs boiteux. (B. 3-14). Suite de 12 p.
538. **Mauperché** (Henri). L'ange luttant contre Jacob, le paysage au dessinateur. (B. 1, 42). 2 p.
 Belles.
539. **Mecken** (Israël van). Judith. (B. 4).
 Pièce capitale. — Toute la partie supérieure habilement restaurée.
540. — L'Annonciation. (B. 5.)
 Belle.
541. — Saint Mathieu. (B. 59.)
 Découpée tout autour.
542. — Deux vierges sages. (B. 160, 162.) 2 p.
 Manquant de conservation.

543. **Meier** (Melchior). Apollon écorchant Marsias. 1581. (B. XVI, p. 246). In-fol. en larg.
Belle. — Doublée.

544. **Mellan** (Claude). La sainte face de Jésus-Christ, de grandeur naturelle. 1649. In-fol.

545. — Saint Cajetan, saint Claude, saint Jérôme, etc. 5 p. in-fol. en haut.
Belles.

546. — Frontispice de la Bible imprimée à l'Imprimerie royale, d'après Nic. Poussin. Le Sacrement. — 2 p. in-fol. en haut. La première avant la lettre.

547. **Mensaert**. L'enfant Jésus debout, d'après Ant. van Dyck. In-fol. en haut.

548. **Millet** (D'après Francisque). Paysages gravés par Théodore. 5 p.
Belles.

549. **Morelse** (Paul). L'Amour conduit par la Luxure et la Volupté, 1612. In-fol. en larg. Clair obscur de 2 pl.
Rare. — Très-belle.

550. **Muller** (Johann). L'Adoration des bergers, d'après Bart. Spranger. In-fol. en haut. Deuxième état, avec l'adresse *Dancker Danckerts Excud*.

551. — Portrait de Bart. Spranger, 1537. In-fol. en haut.

552. **Muller** (Jean Gotthard). La nymphe Erigone, d'après N.-R. Jollain, 1773. In-fol. en haut.

553. **Musis** (Agostino da). La Nativité, d'après Giul. Pippi. (B. 17). In-fol. en larg.
Rare. — Doublée; l'angle inférieur gauche restauré.

554. Les Maries pleurant le corps mort de Jésus-Christ, d'apr. Raff. Sanzio. 1516. (B. 39). In-fol. en haut.

555. — Ananie frappé de mort, d'après Raff. Sanzio. (B. 42.) In-fol. en larg. Premier état, avant les adresses.
Rare. — Doublée et restaurée.

556. — Elymas aveuglé par saint Paul, d'après Raff. Sanzio. 1516. (B. 43). In-fol. en larg.

557. — La bataille au coutelas, d'après Giul. Pippi. (B. 212. In-fol. en larg.
Superbe. — Pliée et légèrement cassée dans le milieu.

558. — Marche de Silène, d'après Giul. Pippi. (B. 240.) In-fol. en larg. Premier état, avant l'adresse d'Ant. Salamanca.

559. — Hercule et Anthée. (B. 316). Deuxième état, avec l'adresse d'Ant. Salamanca.
Belle.

560. — Apollon et Daphné. (B. 317). Deuxième état avec la date 1515.

561. — Les grimpeurs, d'après M. A. Buonarroti. (B. 423.) Deuxième état, avec la date 1524. — Avec 2 copies en contre-partie, l'une par un anonyme, l'autre par Michel Lucchese; cette dernière n'est pas mentionnée par Bartsch.

562. — Les squelettes, d'après Baccio Bandinelli. 1518. (B. 424.)
Belle.

563. **Naiwynex** (H.). Paysages. (B. 1, 13, 15.) 3 p.
Tachées d'huile.

564. **Nicolle** (V.) Le dessinateur, l'homme appuyé contre une borne, la fontaine avec une tête de lion, le bateau monté par deux figures. 4 p. in-4, en haut.
Rares. — Belles, avec marge.

565. **Nielles** d'anciens artistes et orfèvres d'Anvers, des xve, xvie et xviie siècles. 120 p. de différentes dimensions.
Réunion intéressante d'épreuves tirées sur des vases et des pièces d'orfévrerie, et probablement uniques pour la plupart.

566. **Onghena** (Charles). Portraits, vignettes, etc. 20 p.

567. **Ostade** (Adrien van). Le paysan sonnant du cor (B. 7.) Avant les tailles horizontales sur la poitrine.
Belle, avec une petite marge.

568. — Le Peintre (B. 32.). Avant les derniers travaux sur le montant de l'escalier.
Belle. — La marge coupée.

569. — La Fête sous la treille. (B. 47.)

570. **Panneels** (Guillaume). L'Assomption de la Vierge, saint Sébastien, sainte Cécile, d'après P. P. Rubens, etc. 6 p.

571. **Pass** (Crispin de). L'Annonciation, d'après A. Bloemaert; la sainte Vierge et l'enfant Jésus, d'après de Rottenhamer. 2 p. in-fol.
Belles.

572. **Pass** (Simon de). La pensée de la mort, d'après Crispin de Pass. In-fol. en larg.

573. **Pater** (d'après J.-B.). Le baiser donné, gravé par Filloeul. In-fol.
Belle.

574. — Le désir de plaire, gravé par L. Surugue. In-fol. en larg.
Très-belle, avec marge.

575. **Pencz** (Georg.). Joseph résiste aux sollicitations de Putiphar. 1546. (B. 12.)
Belle.

576. — Jésus-Christ entouré des petits enfants. (B. 56.)
577. — Le bon Samaritain. 1543. (B. 68.)
578. — Quatre sujets de la fable. (B. 70-73.) 4 p.
579. — Artémise. (B. 83.)
Belle.

580. — Les Triomphes décrits par Pétrarque. (B. 117-122.) Suite de 6 p.
Belles.

581. **Perret** (Pierre). Fontaine surmontée d'un Silène portant une outre. 1581. In-fol. en haut. *Romæ Claudii Ducheti formis.*
Très-belle.

582. **Perrier** (François). Jésus-Christ en croix. (B. 7.) Premier état, avant l'adresse *J. Blondus* avant *Cum Priuilegio Regis.*
Très-belle, avec marge.

583. — Portrait de Simon Vouet. 1632. (R.-D. 12.) In-fol.
Belle, avec marge.

584. **Pierre** (Jean-Baptiste-Marie). Saint-François guérissant une femme malade; une hyène obéissant à saint François. 2 p. in-4.

585. **Pola** (Hendrik). Mercure endormant Argus. In-4 en larg.
Rare. — Tachée.

586. **Pommard** (Le chevalier de). *La marchande de châtaignes*, d'après Augustin de Saint-Aubin. In-4 en larg.
Belle, avec marge.

587. **Pontius** (Paul). La Flagellation, d'après P.-P. Rubens. In-fol. en haut. *Gillis Hendricx excudit Antuerpiæ.*

588. — Saint Sébastien, d'après Gérard Seghers. In-fol. en haut.

589. — Saint Hermann-Joseph aux pieds de la Sainte-Vierge, d'après Ant. van Dyck. In-fol. en haut. avant l'adresse de *Bon Enfant.*
Très-belle.

590. — Van Dyck et Rubens, entourés de différents accessoires dessinés par Erasme Quellinus. Gr. in-fol. en larg. *Franc. Huberti excudit Antuerpiæ.*
Belle, avec marge.

591. **Pujet.** Marine. In-fol. en larg.
Rare.

592. **Pujol de Mortry.** Sujets de genre, d'après L. Watteau. 2 p. in-4, en haut., à la manière du crayon.
Rares.

593. **Quadt** (Mathias). *La Tour de Vive Foy,* satyre contre l'Eglise romaine. In-fol. en larg.
Pièce rare et curieuse.

594. **Quast** (Peter). L'opération. In-fol. en larg. *S. Savery.*

595. **Quellinus** (Erasme). L'enfant Jésus donnant la bénédiction. In-4 en haut. *A. Baex excudit.*
Belle.

596. — Hercule et le lion de la forêt de Néméc, d'après P.-P. Rubens. In-4 en larg. Deux épreuves, la première avec l'adresse *Romboudt van de Velde exc.*

597. **Raimondi** (Marcantonio). Énée sauvant son père, d'après Giul. Pippi. (B. 186.) *Dominicus. Z. Ex.*
Belle.

598. — Titus et Vespasien (B. 188.). Scipion l'Africain. (B. 189.) 2 p., la seconde avant les adresses.
599. — Le jugement de Pâris (B. 245.). Avant la retouche et l'adresse *Ant. Sal. exc.*
Faible et fatiguée.
600. — Les Grimpeurs, d'après M. A. Buonarroti. (B. 487.)
601. — Les trois Paysans, copie du n° 86 d'Albrecht Durer. (B. 648.)
Très-belle.
602. — L'Oisiveté, copie du n° 76 d'Albrecht Durer. (B. 651.)
603. **Raimondi** (Ecole de M. A.). La magnanimité de Scipion. 1542. (B. tome XV, p. 30, n° 3.)
604. — La Dialectique et la Logique, d'après Raff. Sanzio. (B. tome XV, p. 48, n° 5.)
Rare.
605. **Reffler** (Paul). Portrait de Wilhelm von Grumpach. 1567. P in-fol. en haut., gravée sur bois.
606. **Regnesson** (Nicolas). Portrait de Marc de Vulson, chevalier, sieur de la Colombière, d'après Franc. Chauveau. In-fol.
607. — Un peintre peignant le portrait d'une dame ; probablement d'apr. Abr. Bosse. In-fol. en haut.
Très-belle.
608. **Rembrandt.** Portrait de Rembrandt faisant la moue. (B. 10.)
609. — Portrait de Rembrandt avec l'écharpe autour du cou. (B. 17.) Troisième état.
Belle. — Légèrement rognée.
610. — Portrait de Rembrandt tenant un sabre. (B. 18.)
611. — Rembrandt et sa femme. (B. 19.)
Belle.
612. — Portrait de Rembrandt, en ovale. (B. 23.)
613. — Portrait de Rembrandt, au bonnet fourré et habit blanc. (B. 24.)
614. — Portrait de Rembrandt à cheveux courts et frisés. (B. 26.) Premier état, avant le nom de Rembrandt.
615. — Adam et Ève. (B. 28.) Premier état, avec le reflet de lumière sur la cuisse droite d'Ève.

616. — Agar renvoyée par Abraham. (B. 30.)
617. — Le sacrifice d'Abraham. (B. 35.)
 Belle.
618. — Le triomphe de Mardochée. (B. 40.)
 Belle.
619. — David priant Dieu. (B. 41.)
620. — Tobie le père, aveugle. (B. 42.)
621. — L'ange disparaissant devant la famille de Tobie. (B. 43.)
 Belle.
622. — L'adoration des bergers. (B. 46.) Troisième état.
623. — La Circoncision. (B. 47.) Premier état, avant les raccords dans le haut.
624. — La Circoncision. (B. 48.)
625. — La Présentation au temple. (B. 51.)
626. — La sainte Famille. (B. 62.)
627. — Jésus-Christ au milieu des docteurs. (B. 64.)
628. — Jésus-Christ disputant avec les docteurs. (B. 65.)
629. — Jésus-Christ prêchant, ou la petite Tombe. (B. 67.)
630. — Jésus-Christ chassant les vendeurs hors du Temple. (B. 69.)
631. — La Samaritaine. (B. 70.)
632. — La pièce de cent florins. (B. 74.) Deuxième état, avant la retouche du capitaine Baillie.
 Belle, avec une petite marge.
633. — Jésus-Christ en croix. (B. 80.)
634. — La descente de croix. (B. 83.)
635. — Le transport de Jésus-Christ au tombeau. (B. 84.)
636. — Les disciples d'Emmaüs. (B. 88.)
637. — Jésus-Christ au milieu de ses disciples. (B. 89.)
638. — Le bon Samaritain. (B. 90.)
639. — Le retour de l'Enfant prodigue. (B. 91.)
640. — Saint Pierre et saint Jean à la porte du temple. (B. 94.) Deuxième état, avant le travail à la roulette au bas de la droite.
 Belle.
641. — Le martyre de saint Etienne. (B. 97.)
 Belle.
642. — Le baptême de l'Eunuque. (B. 98.)
643. — Saint Jérôme. (B. 300.)

644. — Saint Jérôme. (B. 102.)
645. — Saint Jérôme. (B. 105.)
646. — La fortune contraire. (B. 111.)
647. — Le mariage de Jason. (B. 112.) Troisième état, avant que la marge, où se trouvent les vers, ait été coupée.
648. — Trois figures orientales. (B. 118.)
649. — Les musiciens ambulants. (B. 119.) Premier état, avant la retouche.
650. — La faiseuse de kouks. (B. 124.)
651. — Le dessinateur. (B. 130.)
652. — Le paysan avec femme et enfant. (B. 131.)
653. — Le joueur de cartes. (B. 136.)
654. — Aveugle jouant du violon. (B. 138.)
655. — Figure d'un vieillard à courte barbe. (B. 151.)
656. — Le Persan. (B. 152.)
657. — Paysan déguenillé, les mains derrière le dos. (B. 172.)
658. — Mendiants à la porte d'une maison. (B. 176.)
659. — Deux gueux en pendants. (B 177-178.)
660. — Gueux estropié. (B. 179.)
661. — L'espiègle. (B. 188.)
662. — Le dessinateur d'après le modèle. (B. 192.)
663. — Les baigneurs. (B. 195.)
664. — Vue ancienne d'Amsterdam. (B. 210.)
 Belle. — Légèrement tachée d'huile.
665. — Le paysage à la tour carrée. (B. 218.)
666. — Le paysage au dessinateur. (B. 219.)
667. — La chaumière au grand arbre. (B. 226.)
668. — L'abreuvoir. (B. 231.)
 Restaurée aux angles.
669. — Le canal avec les cignes. (B. 235.)
 Belle, avec marge.
670. — Le paysage au bateau. (B. 236.)
 Très-belle, avec des barbes, sur papier *à la folie.*
671. — Homme sous une treille. (B. 257.)
672. — Homme portant la main à son bonnet. (B. 259.) Premier état, non terminé.
673. — Vieillard à barbe carrée (B. 265.)
674. — Janus Silvius. (B. 266.)
 Belle.
675. — Menassé Ben-Israël. (B. 269.)

676. — Clément de Jonge. (B. 272.)
677. — Abraham France. (B. 273.) Quatrième état, avant les tailles horizontales sur les arbres.
678. — Le Peseur d'or. (B. 281.) Deuxième état, la tête finie. Très-belle, sur papier de Chine, avec de la marge.
679. — Vieillard à grande barbe. (B. 291.) — Tête d'homme chauve. (B. 292.) 2 p.
680. — Tête d'hommes chauves. (B. 294, 296.) 2 p.
681. — Homme à bouche de travers. (B. 305.) — Vieillard chauve à courte barbe. (B. 306.) 2 p.
682. — Tête de face et riante. (B. 316.)
683. — Tête d'homme avec bonnet coupé. (B. 320.)
684. — La petite mariée juive. (B. 342.) Avec une contre-épreuve. 2 p.
Belle.
685. — Jeune fille avec panier. (B. 356.)
686. — Griffonnements, où se voit la tête de Rembrandt. (B. 363.)
687. **Reni** (Guido.) La Sainte Famille et sainte Claire. (B. 50.) Premier état, avant les adresses.
688. **Ribeira** (Giuseppe.) Le corps mort de Jésus-Christ. (B. 1.)
Belle.
689. — Saint-Jérôme lisant. (B. 3.)
Belle.
690. **Robert** (Hubert). *Les Soirées de Rome dédiées à M^{de} Le Comte....* Suite de 10 p. in-8, en haut., imprimées en bistre.
691. **Robetta**. L'adoration des rois. (B. 6.)
Très-belle et très-bien conservée.
692. **Roëhn** (Adolphe), père. Son œuvre. 8 p. en haut. et en larg. Elles n'ont pas été mises dans le commerce.
693. **Roghman** (Roelant.) Paysages (B. 9, 11, 15.). 3 p.
694. **Roos** (Jean-Henri). Différents animaux. (B. 23, 25, 26, 27, 28, 30.) 6 p.
695. **Rosa** (Salvatore). Les combats de Tritons. (B. 11, 12, 13.) 3 p.

696. — Pan et deux faunes. (B. 14.) Cinq fleuves. (B. 15.) Jason. (B. 18.) 3 p.

697. **Rossigliani** (Giuseppe Niccolo.) Jésus-Christ guérissant les lépreux, clair-obscur, d'après Franc. Mazzuoli. (B. tome XII, page 39, n° 15.) Premier état, avant le nom d'Andreani.
Le bas de la droite coupé.

698. — La même estampe. — Deuxième état, avec le nom d'Andreani et la date.
Belle.

699. **Rubens** (Pierre-Paul). Saint-François recevant les stigmates. In-4 en haut.
Rare et belle.

700. **Ruysdael** (Jacques.) Les deux paysans et leur chien. (B. 2.) La chaumière au sommet de la colline. (B. 3.) 2 p.

701. **Rysbrack** (Peter.) L'entretien sur le bord du chemin. (B. 5.)

702. **Sadeler** (Gilles). Têtes, l'une le regard baissé, l'autre levé, d'après Albrecht Durer. (Huber et Rost, 21.) 1698. 2 p. in-fol.

703. — Tête grotesque, d'après Albrecht Durer. 1697. in-fol.

704. — Portrait de Barth. Spranger et de sa femme. In-fol. en larg. — La fille du Titien. In-fol. en haut. 2 p.

705. **Sadeler** (Jean). Portrait de Sigismond Feyrabent, imprimeur célèbre. 1587. In-4.

706. **Saft-leven** (Herman). Le fendeur de bois. (B. 14.)

707. **Sallaert** (Antoine). Les quatre Évangélistes. 4 p. in-4, gravées sur bois.

708. **Sart** (Cornelis du). Le cordonnier renommé. (B. 14.)

709. — Le violon assis. (B. 15.)
Belle.

710. **Savery** (Jan). Petits paysages, d'après David Teniers. 2 p.

711. **Savry** (Salomon). Costumes de femmes sous Louis XIII, d'après Dirck Hals. 3 p. in-4.

712. **Schaufelein** (Hans). Loth et ses deux filles. (B. 4.)

713. Jésus-Christ ressuscitant Lazare. (B. 17.)
714. — Saint Capistran exhortant les habitants de Nuremberg à brûler les cartes et autres instruments servant au jeu. (B. 36.)
715. — Sujets de sainteté et autres, appartenant à différentes suites. 23 p.
716. **Schidone** (Bartolomeo). La Sainte Famille. (B. 1.)
717. **Schongauer** (Martin). La fuite en Égypte. (B. 7.)
Belle.
718. — Saint Jean-Baptiste. (B. 54.)
Doublée.
719. — Le meunier. (B. 89.)
720. **Schuppen** (Peter van). Saint Sébastien, d'après Ant. van Dyck. In-fol. en haut. Premier état, avant l'adresse *Ioannes Meyssens excudit* au bas de la droite.
721. **Schut** (Cornelis). Sujets de sainteté et autres. 35 p. à l'eau-forte.
722. **Sharp** (William). Thomas Howard, earl of Arundel. 1823. In-fol. 2 épreuves, l'une avec la lettre grise, sur papier de Chine.
723. **Smyers** (Peter). Buste d'enfant qui dort; buste de jeune homme coiffé d'un large chapeau. 2 p. in-8, avec une contre-épreuve.
Rares.
724. **Solis** (Virgilius). Virginia. (B. 65); Elsbeta (B. 70); Une marche de soldats. (B. 264, 2e part.) 3 p.
725. **Strada** (Vespasiano). La sainte Vierge. (B. 10.)
726. **Surugue** (Louis). Les amusements de Cythère, d'apr. Ant. Watteau.
Belle, avec marge.
727. **Suyderhoëf** (Jonas). Bacchus ivre soutenu par un Satyre et par un Maure, d'après P.-P. Rubens. In-fol. Premier état, avant l'adresse de F. de Widt.
728. — Fumeurs assis devant un cabaret, d'après Adrien van Ostade. In-fol. en haut.
Belle, avec marge.

729. **Teniers** (David), père et fils. La Fête Flamande. (Rigal, 1.) Deux fumeurs debout. (2).

730. — Le villageois le verre à la main et le bras droit passé autour du cou d'une femme. (13.)
Très-belle, avec marge.

731. — Vieux villageois jouant de la musette. (28.) Deux paysans avec des longs bâtons. (29). 2 p.

732. — Paysans qui tirent au blanc. (37.) Premier état, avant l'adresse de *F. van Wyngaerde*.

733. — Les joueurs de boule. (38.) Premier état, avant l'adresse.

734. — La danse au son de la musette. (39.) Premier état, avant l'adresse.

735. — Réunion de buveurs et de fumeurs devant la porte d'un cabaret. (40.) Deuxième état, avec l'adresse *Franç. van Wyngaerde excudit*.

736. — Homme en buste, coiffé d'une toque et tourné vers la droite; homme en buste et tourné vers la gauche; homme debout et tenant une pipe; homme accompagné d'un chien et marchant vers la gauche; intérieur flamand; danse dans un paysage, etc. 10 p.
Belles.

737. **Teniers** (Par et d'après). Sujets divers. 36 p.

738. **Tersan** (C. P. Campion de). Portraits, paysages et vignettes. 62 p.

739. **Teunissen** (Corneille). Portrait de Charles-Quint. (Brulliot, tome II, n° 2819.) In-4.
Rare.

740. **Thomassin** (Philippe). La rédemption du genre humain, d'après Giorgio Vasari. In-fol.

741. **Thulden** (Théodore van). La Sainte Famille. In-4 en haut.
Rare.

742. **Tibaldi** (Domenico). La mise au tombeau, d'après Dom. Giulo Clovio. In-fol. en haut.
Rare, non-citée par Bartsch.

743. **Tilliard** (Jean-Baptiste). Mes gens, d'après Aug. de Saint-Aubin. 6 p. Ballet dansé à l'Opéra, d'après L.-C. de Carmontelle, etc. 10 p.

744. **Trente** (Antonio-Fantuzzi, dit Antoine de). Saint-Jean. (B. tome XII, p. 70, n° 4). — Saint Jean-Baptiste dans le désert, d'après Franc. Mazzuoli. (p. 73. n° 17.) 2 p.

745. — Le martyre de saint Paul et saint Barnabé, d'après Franc. Mazzuoli. (B. p. 79, n° 28.) Clair-obscur de 3 pl. Premier état.

746. — Sainte Cécile, d'après Franc. Mazzuoli. (B. p. 85, n° 37.)

747. — La Sibylle Tiburtine et Auguste, d'après Franc. Mazzuoli. (B. p. 90, n° 7), avec une répétition de la même pièce, gravée au burin. 2 p.

748. — Les honneurs rendus à Psyché, d'après Gius. Salviati. (B. p. 125, n° 26). Premier état, sans marque.
Très-belle.

749. — L'homme assis, vu par le dos, d'après Franc. Mazzuoli. (B. p. 148, n° 13.)

750. **Uytembrouck** (Moïse). Agar se retirant dans le désert. (B. 1.) Le retour d'Égypte. (B. 17.) Battus trahissant le secret de Mercure. (B. 26.) 3 p.

751. — Les chevaux. (B. 42.) Les bergers d'Arcadie. (B. 45.) La femme et les trois enfants. (B. 46.) La jeune mère à genoux devant le vieillard. (B. 47.) 4 p.

752. **Vecelli** (D'après Triziano). Samson pris par les Philistins. Le mariage de sainte Catherine. Saint François. Paysage où l'on voit à droite une paysanne qui trait une vache. Portrait de Charles-Quint. 7 p. dont 2 doubles.
Huber et Rost (III, 52) attribuent deux de ces pièces au Titien lui-même.

753. **Velde** (Adriaen van de). La vache couchée. 1653. (B. 2.) Les chèvres. (10.) 2 p.
Très-belles, avec une petite marge.

754. — La Brebis. (B. 14.) Les deux Moutons. (B. 15.) 2 p.

755. **Velde** (Jan van de). Portrait de Laurent Coster, d'apr. J. van Campen. In-4.

756. **Vicenza** (Giovanni Nicolo da). Clélie, d'après Maturino. (B. tome XII, p. 96, n° 5.) Deuxième état, avec l'adresse d'Andrea Andreani.

757. **Visscher** (Jean de). Paysages d'après Berghem et Wouwermans. 21 p.

758. **Vlieger** (Simon de). Les dindes. (B. 18.)

759. **Vliet** (Georg van). Buste de vieillard, d'après Rembrandt. (B. 23.)
Belle.

760. — Les arts et métiers. Suite de 19 p. (B. 32-49.)

761. — Le mathématicien. (B. 50.) Les joueurs de cartes. (B. 51.) Le vendeur de mort-aux-rats. (B. 55.) La famille (B. 56.) 4 p. plus une copie.

762. Suite de figures seules. (B. 59-72.) 14 p.

763. **Vorsterman** (Lucas). La colère et la paresse, d'apr. Adrien Brouwer. 2 p. pet. in-fol. en haut. Premier état, avant la lettre.
Rares.

764. — Paysage, d'après A. Elsheimer. In-4 en larg.

765. **Wael** (Corneille et Jean Baptiste). Sujets tirés de l'histoire de l'Enfant prodigue, les saisons, etc. 39 p.

766. **Watelet** (Claude Henri). Portraits, paysages, vignettes, études, etc. 123 p. dont un grand nombre extrêmement rares, de premier état.

767. **Waterloo** (Antoni). Les deux Hermites (B. 47). L'ânier (B. 48). Le pont de planches (B. 52). 3 p.

768. — La maison garnie de verdure (B. 54). Les deux hommes à la barrière (B. 56). Le bois dans la rivière (B. 57). L'arbre crû de biais (B. 58.) 4 p.

769. — L'homme et la femme près du petit pont (B. 59). Le voyageur et son chien (B. 60). Les trois jeunes garçons et leurs chiens (B. 61). L'allée au bois (B. 62). Les deux cavaliers (B. 63). Les deux garçons et le chien aboyant (B. 64.) 6 p.

770. — Le Chemin près du grand chêne (B. 66). L'Homme et la Femme sur le monticule (B. 68). La Laitière (B. 70). 3 p.

771. — La grande Chute d'eau (B. 75). Le Vacher et son Moulin (B. 82).
Rares.

772. — Vue de Reenen. (B. 90). Le Village au bord du canal (B. 91). Le Village sur la colline (B. 92). Le Moulin à eau au pied d'une montagne (B. 94). 4 p.
773. — Alphée et Aréthuse (B. 125). Apollon et Daphné (B. 126). Mercure et Argus (B. 127). Pan et Syrinx (B. 128). La mort d'Adonis (B. 130). 5 p.
774. **Watson** (James). Portrait de lord Chief baron Wandesford, d'après Ant. van Dyck. 1778. Gr. in-fol.
775. **Watteau** (D'après Antoine). AVELINE (B.) Éditeur. Jeune homme agenouillé auprès d'une femme qui tient un éventail. Dans la marge, 4 vers. In-fol. en larg. Avec une répétition du même sujet, en haut. 2 p.
776. — AUBERT (Mich.) Fêtes au dieu Pan. In-fol. en larg.
Belle.
777. — — Habillements de ceux du Soutchovene à la Chine. Habillements des habitants de la province de Hou Kouan.... La déesse Thvo Chvu.... Idole de la déesse Ki Mao Sao.... 4 p.
778. — — *Polonoise (La). A Paris chez la V^e de F. Chereau...* In-fol. en haut.
Très-belle, avec marge.
779. — — *Promenade sur les remparts.* Gr. in-fol. en larg.
Très-belle.
780. — — *Femme Chinoise de Kouei Tchéou. Viosseu* ou *Musicien Chinois.* 2 p. in-fol. en haut.
Très-belles.
781. — AUDRAN (B.) L'Amour désarmé, d'après Paul Véronèse. In-fol. en haut. avant la l.
Très-belle, avec marge.
782. — — *Amusements champêtres.* à Paris Chez F. Chereau.... In-fol. en larg.
Très-belle, avec marge.
783. — — *Aventurière (L').* Pet. in-fol. en larg. Avant le privilége.
Belle.
784. — — *Concert champêtre (Le).* In-fol. en haut.
785. — — *Danse paysane (La).* In-fol. en haut.
786. — — *Docteur (Le).* à Paris, chez la V^e de F. Chereau. In-fol. en haut.
Très-belle, avec marge.

787. — — *Fileuse (La)*. In-fol. en haut.
Belle, avec marge.

788. — — *Heureux Loisir (L')*. In-fol. en larg. Premier état, A Paris chez Audran à l'hôtel Royal des Gobelins.

789. — — La même estampe. Deuxième état, *se vend à Paris... rue St-Jacques.*
Belle.

790. — — *Marmote (La)*. In-fol. en haut.
Belle, avec marge.

791. — — *Mézetin*. In-fol. en haut. *à Paris, chez la V.e de F. Chereau.*
Belle, avec marge.

792. — — *Rendez vous (Le)*. In-fol. en haut. Premier état, avant les mots : *Avec privilege du Roy*, sous le trait carré à droite.

793. — — La même estampe. Deuxième état.
Belle, avec marge.

794. — — *Retour de chasse. à Paris chez F. Chereau...* Gr. in-fol. en larg.
Très belle, avec marge.

795. — — *Sultane (La). a Paris chez la V.e de F. Chereau...* In-fol. en haut.
Belle, avec marge.

796. — — *Teste à teste (Le)*. In-fol. en haut.
Belle.

797. — AUDRAN (J.) Croquis pour le livre d'études, n.os 108, 181, 223, etc. 5 p., dont une avant la l.

798. — AVELINE (P.) *Amante inquiete (L')*. A Paris, chez Gersaint... In-fol. en haut.
Belle, avec marge.

799. — — *Charmes de la vie (Les)*. A Paris chez la V.e de F. Chereau... In-fol. en larg.

800. — — *Emploi du bel âge (L')*. A Paris chez Vanheck.. In-fol. en larg.

801. — — *Enlèvement d'Europe (L')*. A Paris chez Gersaint... In-fol. en larg.

802. — — *Enseigne (L')*. Gr. in-fol. en larg.

803. — — *Famille (La)*. In-fol en haut.
Belle, avec marge.

804. — — *Récréation Italienne*. a Paris, avec Privilege du Roy. In-fol. en larg.
805. — — *Rêveuse (La)*. In-fol. en haut.
Belle, avec marge.
806. — — *Villageoise (La)*. a Paris chez la V^e de F. Chereau... In-fol. en haut.
Très belle, avec marge.
807. — Balzer (J.) Copie d'une scène de théâtre, gravée par Cochin, et sous laquelle on lit : *Pour garder l'honneur d'une belle*. In-fol. en larg.
Belle, avec marge.
808. — Baquoy. *Ruine (La)*. In-fol. en larg.
809. — Baron (B.) *Amour paisible (L')*. A Paris, avec privilege du Roy. In-fol. en larg.
810. — — *Comediens Italiens*. a Paris, avec privilege du Roy. In-fol. en larg.
Belle, avec marge.
811. — — *Pillement d'un Village par l'Ennemy*. In-fol. en larg.
812. — Bonnart (N.) *L'Amour sous un déguisement... Arlequin, Pierrot et Scapin*, éditeur. 2 petites p.
813. — Bos (M. Jeanne Renard du). *La Ste. Famille*. In-fol. en haut. Premier état, avant toute l.
Belle.
814. — — La même estampe. Deuxième état, avant les armes du comte de Bruhl.
815. — Bosc (Cl. du). *Escorte d'équipages*. In-fol. en larg.
816. — — *La Tourière*. In-fol. en haut.
817. — Boucher (Fr.) *Coquete (La)*. In-fol. en larg.
818. — — *Pomone*. a Paris chez F. Chereau... In-fol. en haut.
Très belle, avec marge.
819. — — *Troupe italienne (La)*. a Paris chez F. Chereau... In-fol. en haut.
820. — — Les quatre Saisons. 4 p. in-fol. en haut. *A Paris chez L. Care*.
821. — — Crispin assis. *Huquier ex. C. P. R.* In-fol. en haut.
822. — — Costumes chinois. 12 p. In-fol. en haut.

823. — — La Fête champêtre. La Balançoire. 2 p. in-fol.
824. — Brion (E.) Colin-maillard (Le). In-fol. en larg.
825. — — Contredanse (La). In-fol. en larg. Premier état, avant toutes l.
826. — — La même estampe, avec la l.
827. — Bulcock (James), éditeur. The Painter. In-fol. en haut. *Proof.*
828. — Cardon (Ant). *Bain rustique (Le).* In-fol. en larg.
Très belle, avec marge.
829. — — *Signature du contrat (La).* Très gr. in-fol. en larg.
Belle.
830. — Cars (L.) *Diseuse d'aventure (La).* a Paris chez F. Chereau... In-fol. en haut.
Très belle, avec marge.
831. — Caylus (Le comte de). *Chasse aux oiseaux.* A Paris Chez Duchange... In-fol. en larg.
832. — — Le malade poursuivi par des garçons apothicaires. In-fol. en larg. Premier état, *chez Gersaint.*
833. — — La même estampe. Deuxième état, avec les armoiries du comte de Bruhl.
834. — — Plaisir pastoral (Le). In-fol. en larg.
Belle, avec marge.
835. — — *Suite de figures...* 23 p. in-4, en haut.
836. — — Dessus de clavecin. In-fol. en larg.
837. — — Vénus et l'Amour, dans une composition d'ornements. *A Paris, chez Gersaint.*
838. — Charpentier, éditeur. *Dénicheur de moineaux (Le).* Petite p.
839. — Chedel.. *Harlequin jaloux.* In-fol. en haut.
Belle, avec marge.
840. — — *Retour de guinguette.* In-fol. en larg.
Belle, avec marge.
841. — Chereau, éditeur. *Plaisirs d'Arlequin (Les). Plaisirs de la jeunesse (Les).* 2 petites p.
842. — Cochin (C.-N.) *Amour au théatre françois (L').* In-fol. en larg. *Se vend à Paris chez la V° Chereau...*
Belle, avec marge.

843. — — Amour au théâtre italien (L'). In-fol. en larg. Se vend a Paris, chez la V° Chereau.
Belle, avec marge.
844. — — Bosquet de Bacchus (Le). In-fol. en larg. a Paris Chez F. Chereau.
Belle, avec marge.
845. — — Détachement faisant alte. In-fol. en larg. a Paris Chez Sirois.
Belle, avec marge.
846. — — Un jeune homme à genoux devant une femme qui tient une guitare : Au foible efort que fait Iris. In-fol. en haut. Se vend à Paris chez Gersaint...
Belle, avec marge.
847. — — Les plaisirs d'Arlequin. Belles n'écoutez rien... In-fol. en larg. A Paris chez F. Chereau...
Belle, avec marge.
848. — — Pierrot sentinelle. Pour garder l'honneur... In-fol. en larg. A Paris chez Sirois...
Belle.
849. — Cousinet (Élisabeth). Le moulin de Quinquengrogne. In-fol. en larg. Premier état, avant la l.
Belle, avec marge.
850. — Crépy fils (L). Colation champêtre (La). In-fol. en larg. Premier état, avec l'adresse de Crépy.
851. — — La même estampe. Deuxième état, avec l'adr. de Basset.
852. — — Conteur de fleurette (Le). In-fol. en haut. a Paris chez Crepy...
853. — — Escarpolete (L'). In-fol. en haut. Chez Gersaint...
Belle.
854. — — Qu'en dira-t-on (Le). In-fol. en haut. a Paris chez Crepy.
855. — — Pierrot sentinelle, réduction de l'estampe de Cochin. In-4, en haut.
856. — — Pierrot est en ce lieu témoin... Petite p. in-8, en larg.
857. — — Pour nous prouver que celle belle. Pet. p. in-8, en larg.
858. — — Les Saisons. 4 p., in-fol. en haut.

859. — — *Triomphe de Cerès (Le)*. Gr. in-fol. en larg. *a Paris chez F. Chereau...*
Belle.
860. — — Suite, pour un paravent. Nos 2, 3, 4, 5, 6, d'eau-forte pure; le n° 5 double avec l'adresse de Suruque. En tout 6 p. in-fol. en haut.
861. — Couché (J.) *Bal champêtre (Le)*. Gravé pour la Galerie d'Orléans. In-fol. en larg. 2 ép., dont une avant la bordure.
862. — Declaron, éditeur. *Escarpolette (L')*. In-fol. en haut.
863. — Desplaces. *Peinture (La). Sculpture (La)*. 2 p. in-fol. en haut. *A Paris Chez Duchange...*
864. — — *Repas de campagne (Le)*. In-fol. en haut. Premier état, avant toute l.
865. — — La même estampe. Avec la lettre et l'adresse: *A Paris Chez la Veuve Chereau.*
866. — Desplaces, M. J. Renard du Bos, Fessard et J. Audran. Les Saisons. 4 p. in-fol. en haut.
Belles.
867. — Duflos. *Dénicheur de moineaux (Le). Petits comédiens (Les). Plaisir d'Arlequin (Le). Plaisirs de la Jeunesse (Les). Théâtre Italien (Le)*. 5 pet. p.
868. — Dupin (P.) L'Automne. *Dans ce beau jardin...* In-fol. en haut.
Belle.
869. — — *Enfants de Sylène (Les)*. In-fol. en larg.
Belle.
870. — — *Spectacle françois*. In-fol en larg. *A Paris chez Declaron.*
871. — — *Vivandière (La)*. In-fol. en haut.
Belle, avec marge.
872. — Dupuis (Ch.) *Leçon d'amour*. In-fol. en larg. *a Paris chez la Veuve de F. Chereau.*
873. — Fessard (Et.) *Enfants de Bacchus (Les)*. In-fol. en larg.
Belle.
874. — — *Quoi! pas même la main? Un baiser, ou la rose*. In-fol. en haut. 3 p. dont une avant la l.
875. — Famars (De). *Vraie gaieté (La)*. In-fol. en haut.
Belle.

876. — FAVANNES (Jacq. de). *Agremens de l'este (Les).* In-fol. en larg.
877. — — *Galant Jardinier (Le).* In-fol. en haut.
878. — FRAGOUEL. *Hyver (L').* In-fol. en larg. *a Paris chez Bocquet...*
879. — — *Livre de différents Caractères de Têtes.* Frontispice in-4, en haut.
880. — GODONNESCHE, éditeur. *Amusements champestres.* In-fol. en larg.
881. — GUYOT. Les Saisons, IIIme cahier d'arabesques. Suite de 4 p. coloriées.
882. — HUQUIER, COCHIN, DESPLACES, et autres. *Figures françoises et comiques* 19 p. in-8, en haut, plus une double, de différents états.
883. — HUQUIER. *Amusement (L'). Duo champêtre (Le). Heureuse rencontre (L). Jardins de Cythère (Les).* 4 p., dont une double. 5 p.
884. — — Trophées d'art, de chasse et de jardinage. In-fol. en haut. 11 p.
885. — JACOB (L.) *Abreuvoir (L'). Marais (Le). a Paris chez F. Chereau...* In-fol. en larg. 2 p.
886. — JEAURAT (Edme). *Diverses figures chinoises et tartares.* In-fol. en haut. Suite de 12 p. précédées d'un frontispice.
887. — JOULLAIN. *Agréments de l'été (Les).* In-fol. en haut. Belle.
888. — LARMESSIN (Nic. de). *Accordée de village (L').* Tr. gr. in-fol. en larg.
 Belle.
889. — — *Ille de Cythère (L'). a Paris chez la Veuve de F. Chereau.* In-fol. en larg.
 Belle, avec marge.
890. — LE BAS. (J. Ph.) *Ile enchantée (L').* In-fol. en larg.
891. — LIOTARD (J.-M.) Femme à mi-corps. *La plus belle des fleurs... Se vend a Paris chez Thomassin fils.* In-fol. en haut.
892. — — *Conversation (La).* In-fol. en larg.
 Belle, avec marge.
893. — — *Entretiens amoureux.* In-fol. en larg. Epreuve d'eau-forte pure, avant toute l.
894. — — La même estampe. Epreuve avec la l.
 Très belle, avec marge.

895. — Mercier (P.) *Isle de Cithere (L').* In-fol. en larg.
896. — — *L'Amant repoussé.* In-fol. en larg.
897. — — *La troupe italienne en vacances.* In-fol. en larg.
898. — — *La Leçon d'amour.* Gr. in-fol. en larg.
899. — Moyreau (J.) Louis XIV mettant le cordon bleu à M. de Bourgogne. In-fol. en larg. La marge est coupée.
900. — — *Alliance de la Musique et de la Comédie (L').* In-fol. en haut.
901. — — *Alte.* In-fol. en larg.
 Belle
902. — — *Chute d'eau (La).* a Paris Chez F. Chereau. In-fol. en larg.
903. — — *Colation (La). A Paris Chez Gersaint.* In-fol. en haut.
904. — — *Défilé.* In-fol. en larg.
905. — — *Colombine et Arlequin; les Singes de Mars, a Paris chez Gersaint.* Gr. in-fol. en haut. 2 p.
906. — — *La Cause badine; les Enfants de Momus. A Paris chez Gersaint...* 3 p. dont 2 d'eau-forte pure.
 Très belles.
907. — — *Le Marchand d'orviétan; la favorite de Flore,* arabesques. *A Paris chez Gersaint.* In-fol. en larg. 2 p. n^{os} 2 et 3 d'une suite.
908. — Moyreau, Le Bas, Scotin et Aveline. Quatre grands panneaux. *Feste bacchique; la Balanceuse; Partie de chasse, Le May.* 4 p. gr. in-fol. en haut.
 Très belles.
909. — Moyreau et Aveline. *Momus; le Vendangeur, Bacchus. a Paris chez Gersaint...* 3 p. gr. in-fol. en haut.
 Très belles.
910. — — *L'enjoleur, Colombine, le Frileux. A Paris chez Gersaint...* 3 p. in-fol. en haut.
911. — Naudet, éditeur. *Embarquement pour l'île de Cythere. L'Accordée de village.* 2 p. in-fol. en larg., la seconde avant la l.
912. — Picot (W.-M.) *Le Bain.* In-fol. en larg.
913. — Ransonnette. *Amusements italiens (Les).* In-fol. en larg. Cette estampe est plutôt d'après Jacq. Courtin, que d'après Watteau.

914. — Ravenet. *Départ de garnison. A Paris chez Gersaint...* Gr. in-fol. en larg.

915. — Rochefort (De). Deux jeunes femmes dans un paysage; l'une est assise à droite et tient un enfant sur ses genoux; l'autre trait une chèvre. In-fol. en larg.

916. — Scotin (G.) *Délassements de la guerre (Les). Fatigues de la guerre (Les). A Paris chez Gersaint...* 2 p. in-fol. en larg., la première ne porte pas de nom de graveur.

917. — — Indifférent (L'). In-fol. en haut.
Belle, avec marge.

918. — — *Jaloux (Les). a Paris, chez F. Chereau.* In-fol. en larg.
Très belle, avec marge.

919. — — *Serenade italienne (La). a Paris chez F. Chereau.* In-fol. en haut.
Belle.

920. — Stringer (L.) Cinq personnes à mi-corps; à droite un homme accordant sa guitare : *Pour nous prouver que cette belle... Se vend à Paris Chez Sirois...* In-fol. en larg.

921. — — Cinq personnages à mi-corps; à gauche, *Pierrot debout : Arlequin, Pierrot et Scapin... Se vend a Paris chez Sirois...* In-fol. en larg.

922. — Sulezky (B.-S.) Un jeune homme en buste, vu de face; une jeune fille vue de profil. *I. C. Léopold excudit.* 2 p. in-4, en haut.

923. — Tardieu (N.) *Embarquement pour Cythere (L'). a Paris chez la V° de F. Chereau.* Tr. gr. in-fol. en larg.
Belle.

924. — — *Plaisir pastoral (Le). a Paris Avec privilège du Roy.* In-fol. en larg.
Très belle, avec marge.

925. — — *Proposition embarrassante (La). a Paris chez la Veuve Chereau.* In-fol. en larg.
Belle, avec marge.

926. — — Cinq enfants, au milieu desquels on remarque un petit Gilles assis sur un tertre : *Heureux age!...* 2 ép., la première avec l'adresse de Sirois, la seconde avec celle de F. Chereau.

927. — — Jeune fille dansant : *Iris c'est de bonne heure..* A Paris, chez Sirois. In-fol. en larg. Le nom de Tardieu effacé.
928. — Thomassin. *Recrue allant ioindre le régiment.* Se vend A Paris Chez Sirois. In-fol. en larg.
Belle, avec marge.
929. — — La galanterie d'Arlequin : *Voulez-vous triompher des Belles ?...* chez Thomassin. In-fol. en haut.
Belle, avec marge.
930. — Watelet. La Danse paysane. P. ronde.
931. — Wuest. (C.-L.) *La Sainte Famille.* Se vend à Dresde chez P. Resler. In-fol. en haut.
932. — Graveur inconnu. Bal champêtre. Gr. in-fol. en larg. Epreuve à l'eau-forte.
933. — Graveur anonyme. Adonis. Estampe portant pour toute indication : *avec priuilege du Roy* au milieu de la marge. In-fol. en larg. avec une copie éditée par G.-B. Probst. 2 p.
Rare et belle.
934. — Graveurs anonymes. Divers sujets en haut. et en larg. 22 p. Cet article pourra être divisé.
935. **Weerdt** (Johann de). Les Péchés capitaux, représentés par des figures à mi-corps, d'après D. Ryckert. 6 p. in-4, en haut.
Belles.
936. **Weirotter** (Franç. Edm.) Les Saisons. A Paris, chez Huquier. 4 p. Différents paysages en haut. et en larg. En tout 19 p.
937. **Wielih de Varennes** (Le chevalier R.-A.-A.) Paysages d'après Berghem, Loutherbourg, Fragonard, etc. 26 p.
Collection rare.
938. **Wierix** (Johann). Frédéric Otho. In-4 en haut. *H. h. exc.*
Belle.
939. **Wierix** (Hieronimus). Jean Gorop. 1580. In-fol. en haut.
Belle.
940. — *Mera a* 52 *anno* 1579. In-8.
Belle.

941. **Wit** (Jacob de). La Sainte Vierge et l'enfant Jésus. In-4 en haut.
 Belle.
942. **Worms** (Antoine de). Saint Denys à genoux devant la Ste-Vierge et l'enfant Jésus. Le monogr. est dans le fond à gauche. In-4 en haut. P. sur bois, non décrite.
943. **Wyngaerde** (François van den). Paysages, d'après Tiz. Vecelli. 2 p. in-fol. en larg.
 Belles, avec marge.
944. **Zagel** (Martin). Salomon adorant les idoles. (B. 1.)
945. — La décollation de sainte Catherine. (B. 8.)
946. — Sainte Ursule. (B. 10.)
947. — Sainte Catherine. (B. 11.)
948. — La pensée de la mort. (B. 17.)
949. — Les Soldats. (B. 20.)
950. — Lueur et obscurité. (B. 21.)

ARTICLES OMIS.

951. **Boyvin** (René). L'Ignorance vaincue, d'après Rosso (R.-D. 16). In-fol. en larg.
952. **Cantarini** (Simone). Le Repos en Égypte (B. 3).
953. **Cornell** (Lambertus). La bataille de Naupacte, d'après Jean Stradan. 1590. In-fol. en larg. *H. Hondius excudit Hagæ Comit.*
954. **Deraché**, éditeur. Bal donné par Mardygras à l'occasion de son alliance avec M^{lle} Goulu, fille de M. Vade la gueule. — Le tombeau de Mardy-Gras. A Paris Chez Deraché.... 2 p. in-fol. en larg.
 Très-rares.
955. **I. F. Fioretin**. Les Noces de Vertumne et de Pomone (B. tome XV, p. 502.)

956. **Le Bas** (Jacq. Phil.) *Repas italien*, d'après Nic. Lancret. Gr. in-fol. en larg.
957. **Osello** (Gaspardo). Vénus blessé par les épines d'un rosier, d'après Luca Penni (B. XV, 401.)
Les deux angles gauches restaurés.

LIVRES A FIGURES.

958. Cabinet des Beaux-Arts, par Perrault. Paris, s. d. in-fol. obl. fig. v. m.
959. Tapisseries du Roy, où sont représentés les quatre Éléments et les quatre Saisons, publiées par Ulrich Kraus. Augsbourg, 1687. In-fol. parch.
960. Galerie de Rubens, dite du Luxembourg. Paris, Déterville. In-fol. demi-rel. mar. r.
961. La Galerie du président Lambert. A Paris chez Duchange. 2 vol. in-fol. v. br.
962. Recueil de cent vingt sujets et paysages divers, d'après différents maîtres..., dont les dessins originaux font partie de la collection du sieur Basan, père, à Paris. In-fol., cart.

www.ingramcontent.com/pod-product-compliance
Lightning Source LLC
Chambersburg PA
CBHW070957240526
45469CB00016B/1481